This book belongs to :

Snowman

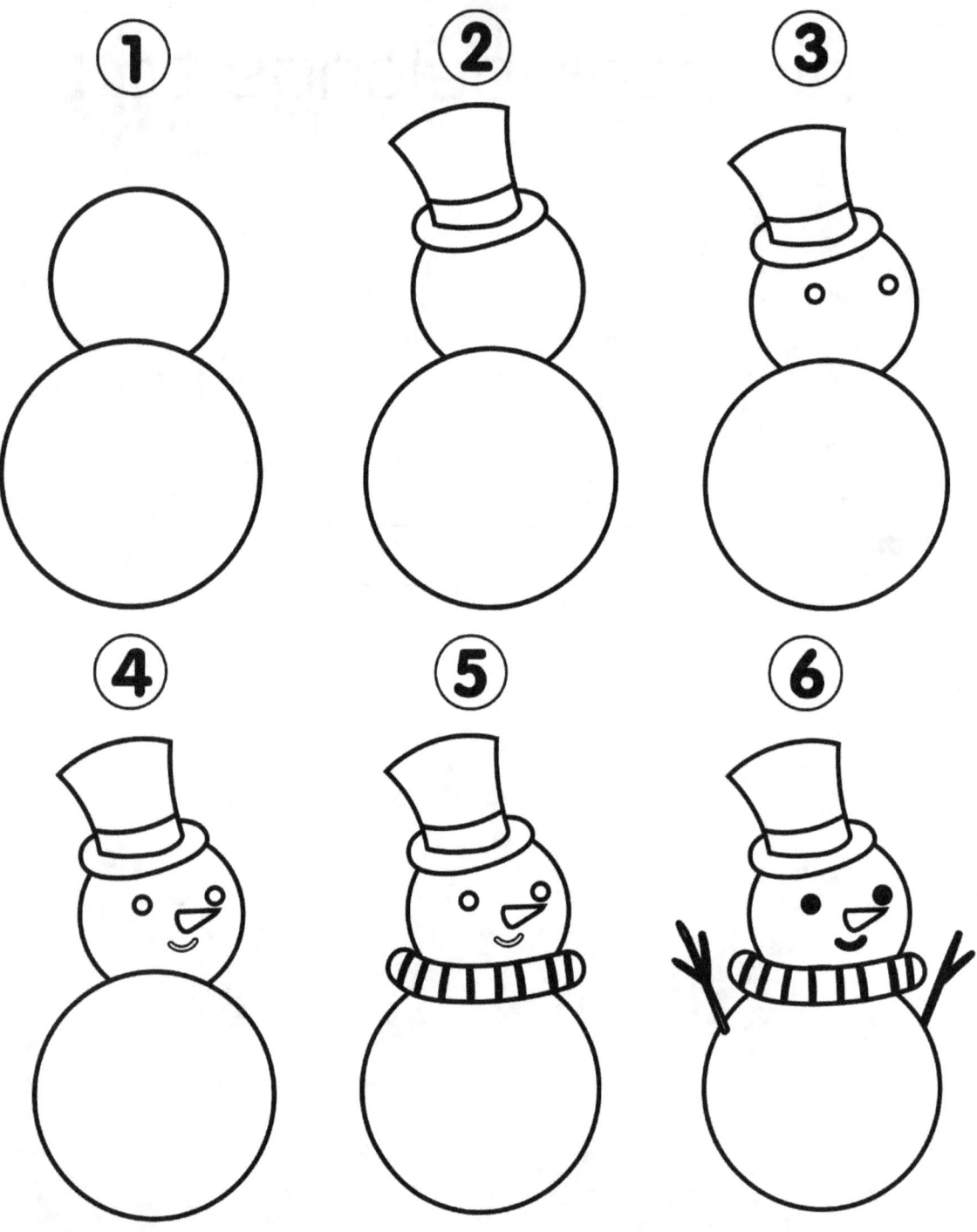

Your Turn to Draw

Boat

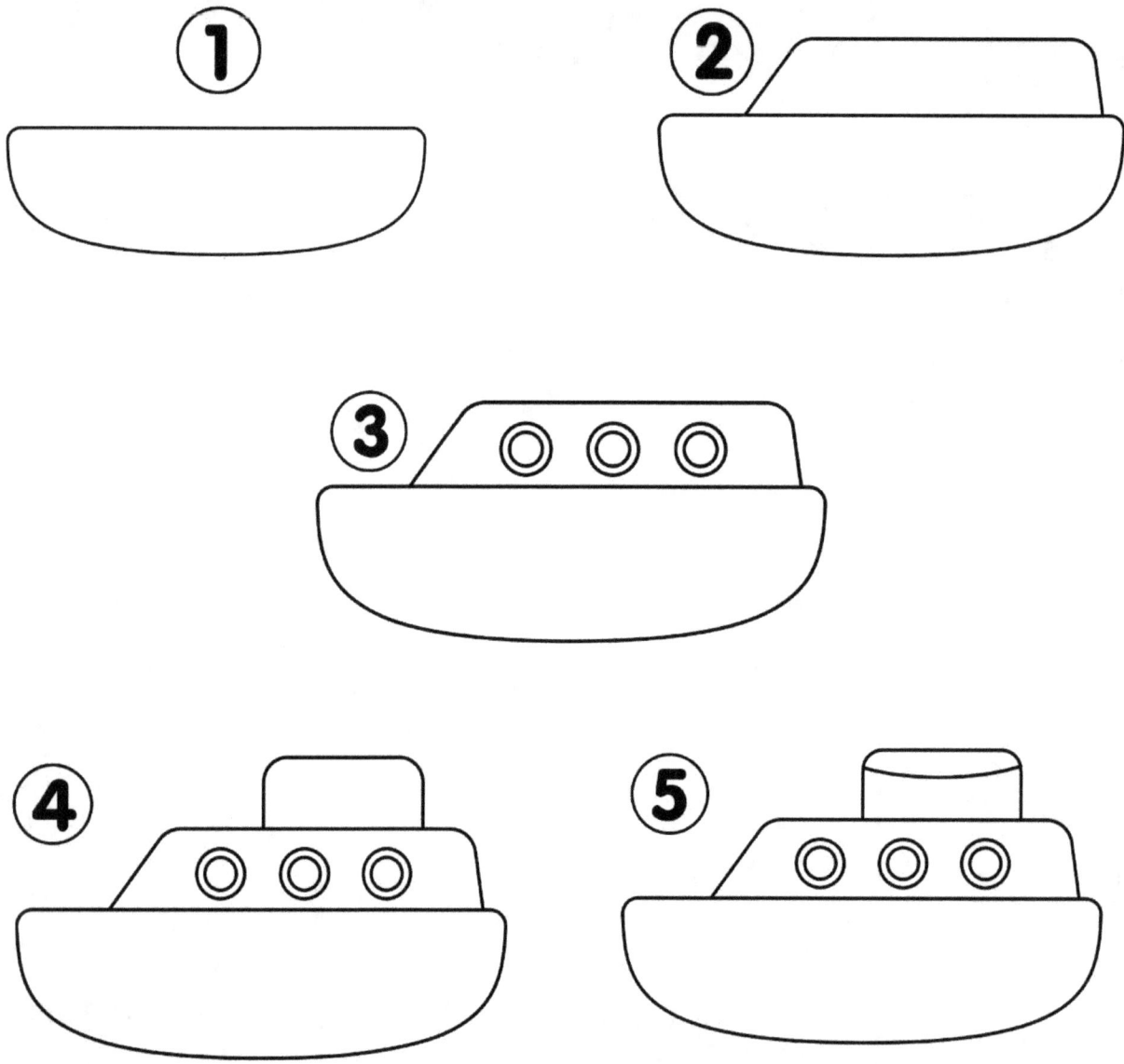

Your Turn to Draw

Umbrella

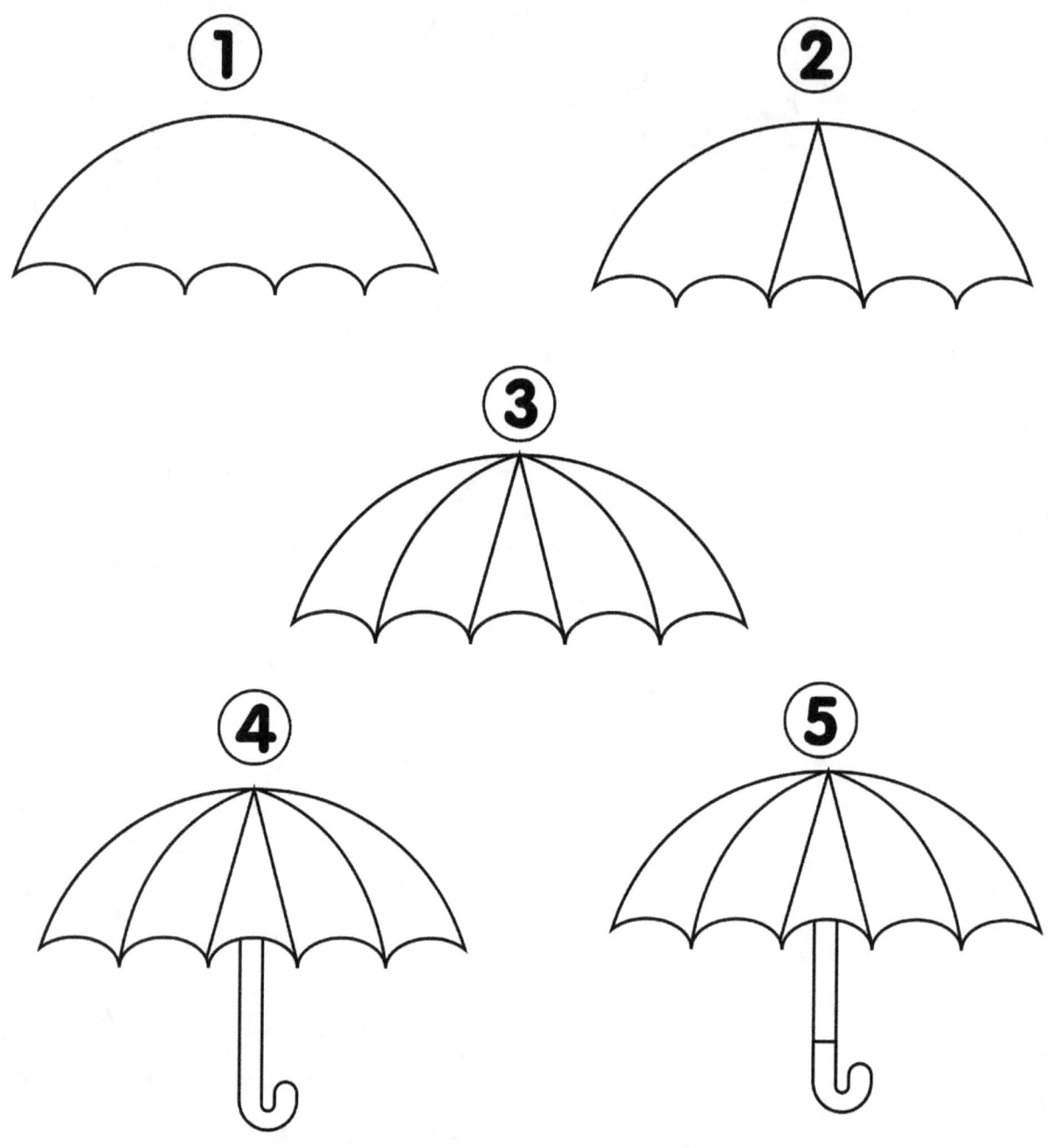

Your Turn to Draw

Mushroom

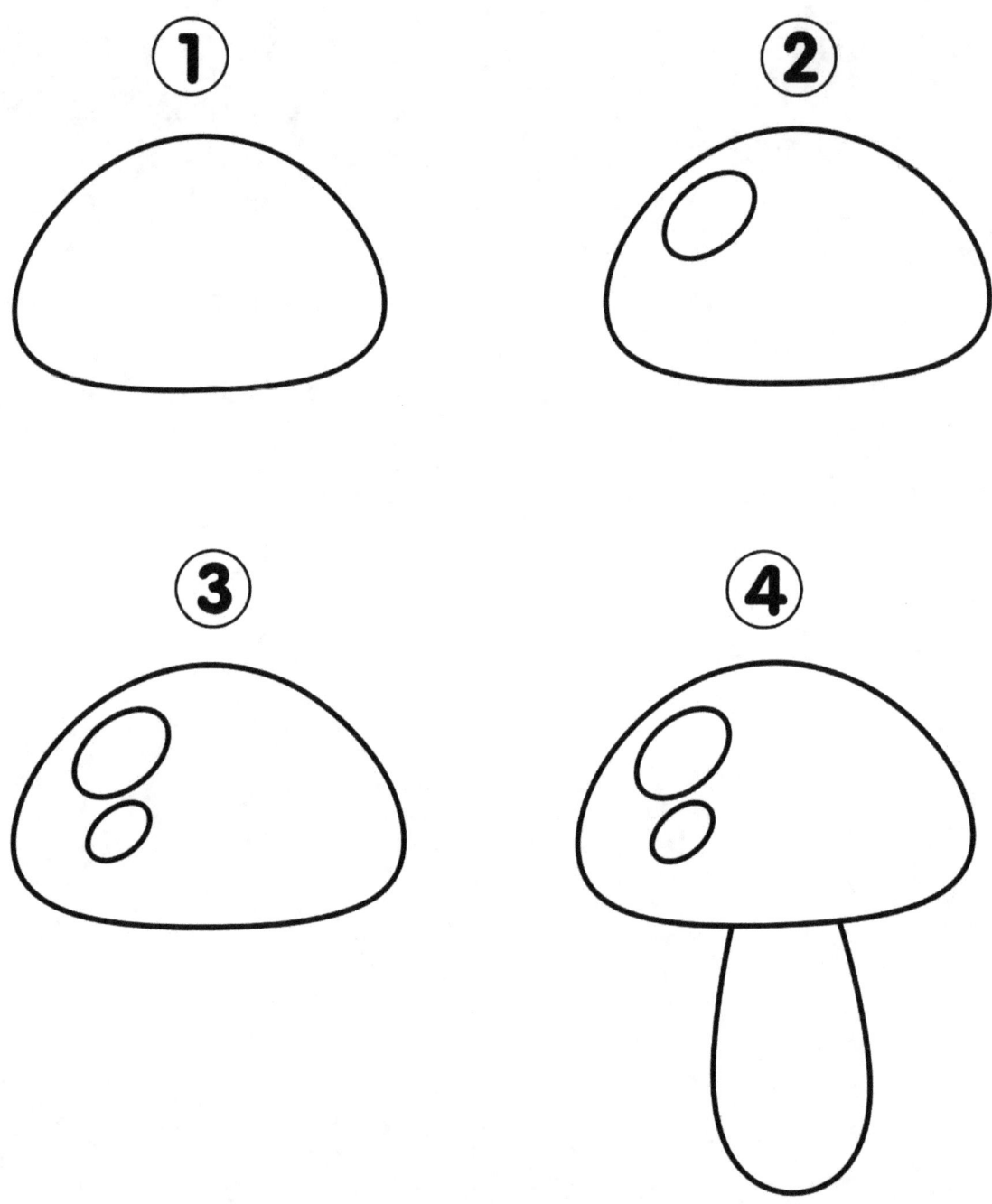

Your Turn to Draw

Strawberry

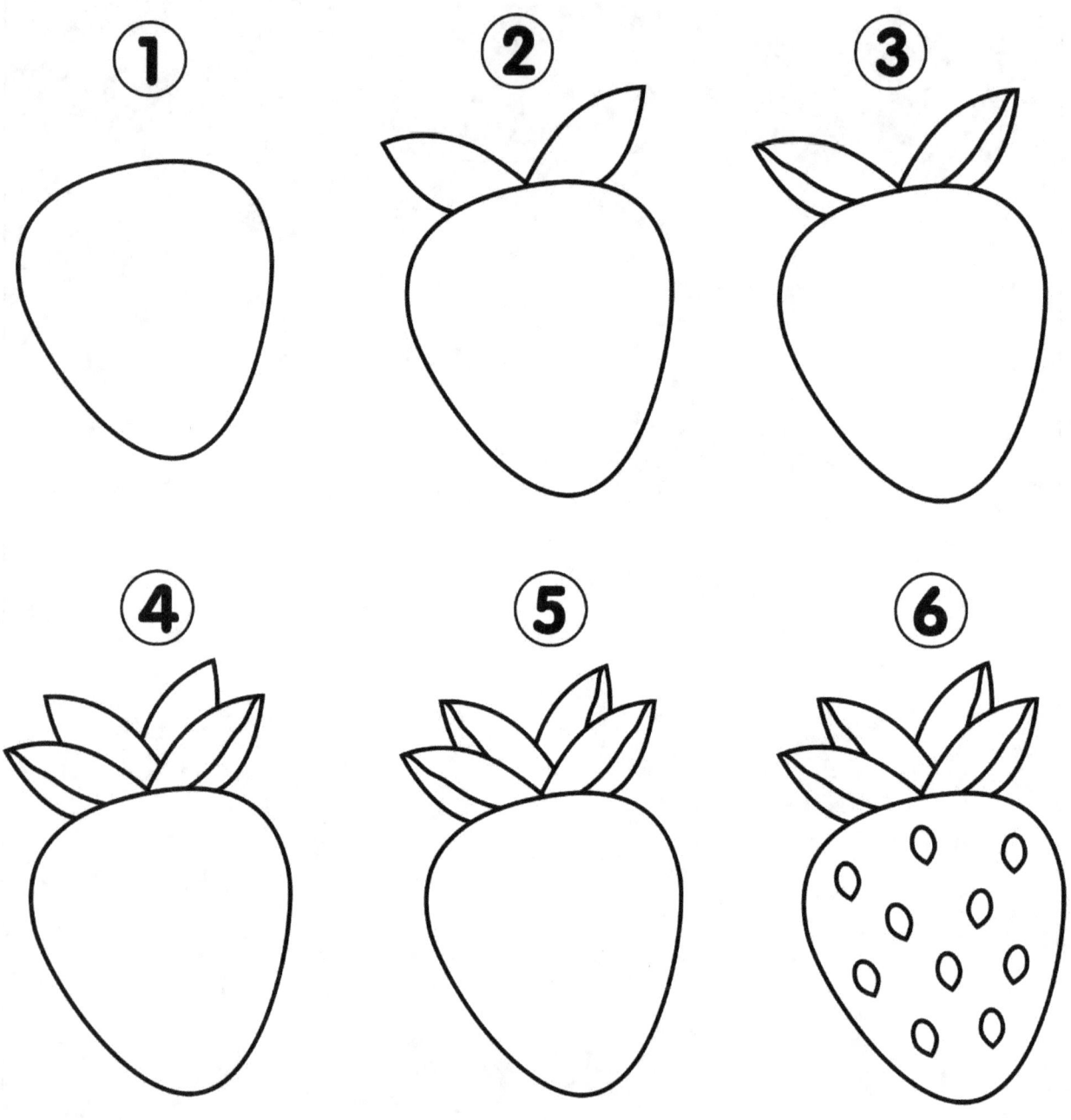

Your Turn to Draw

Tomato

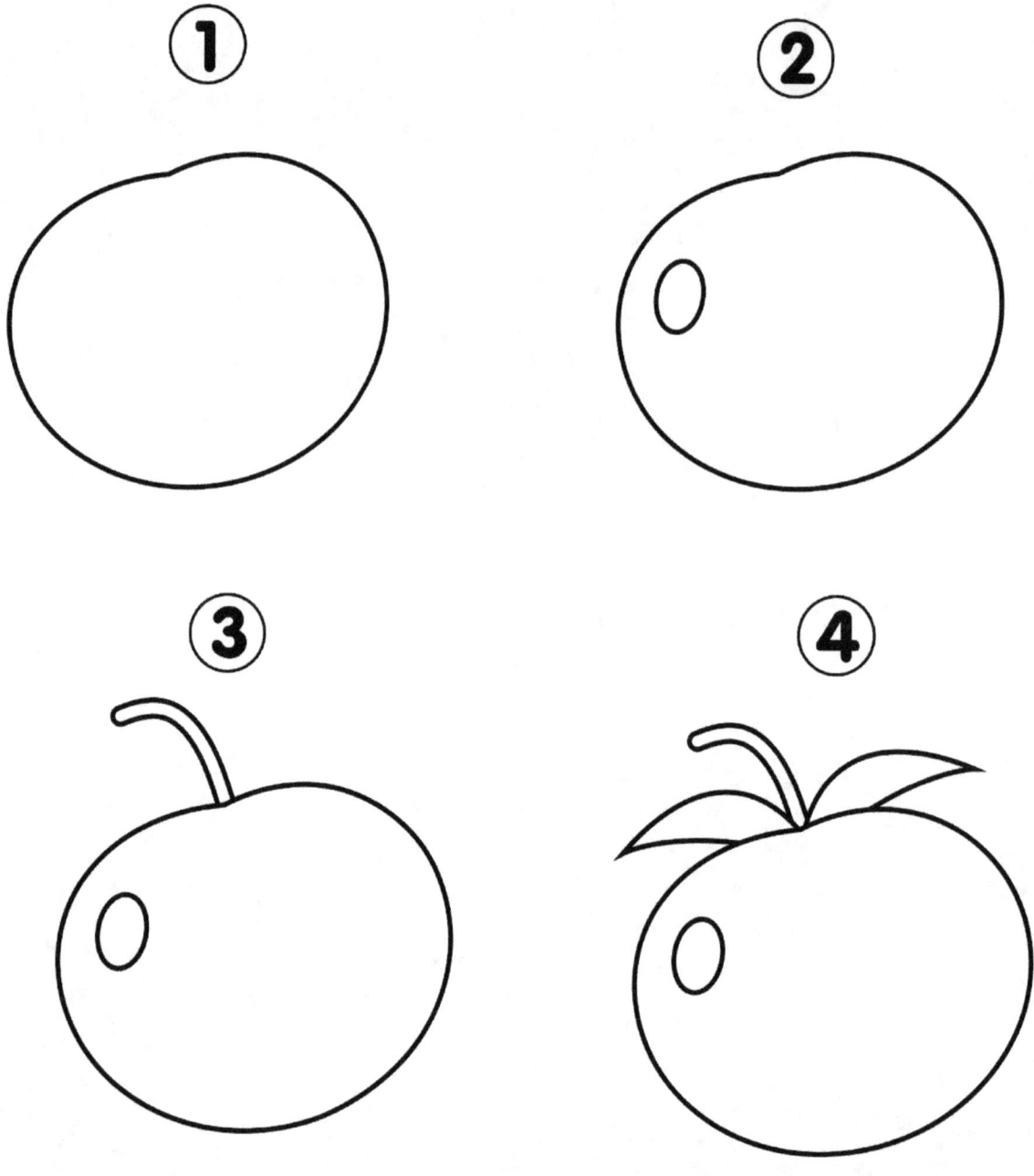

Your Turn to Draw

Apple

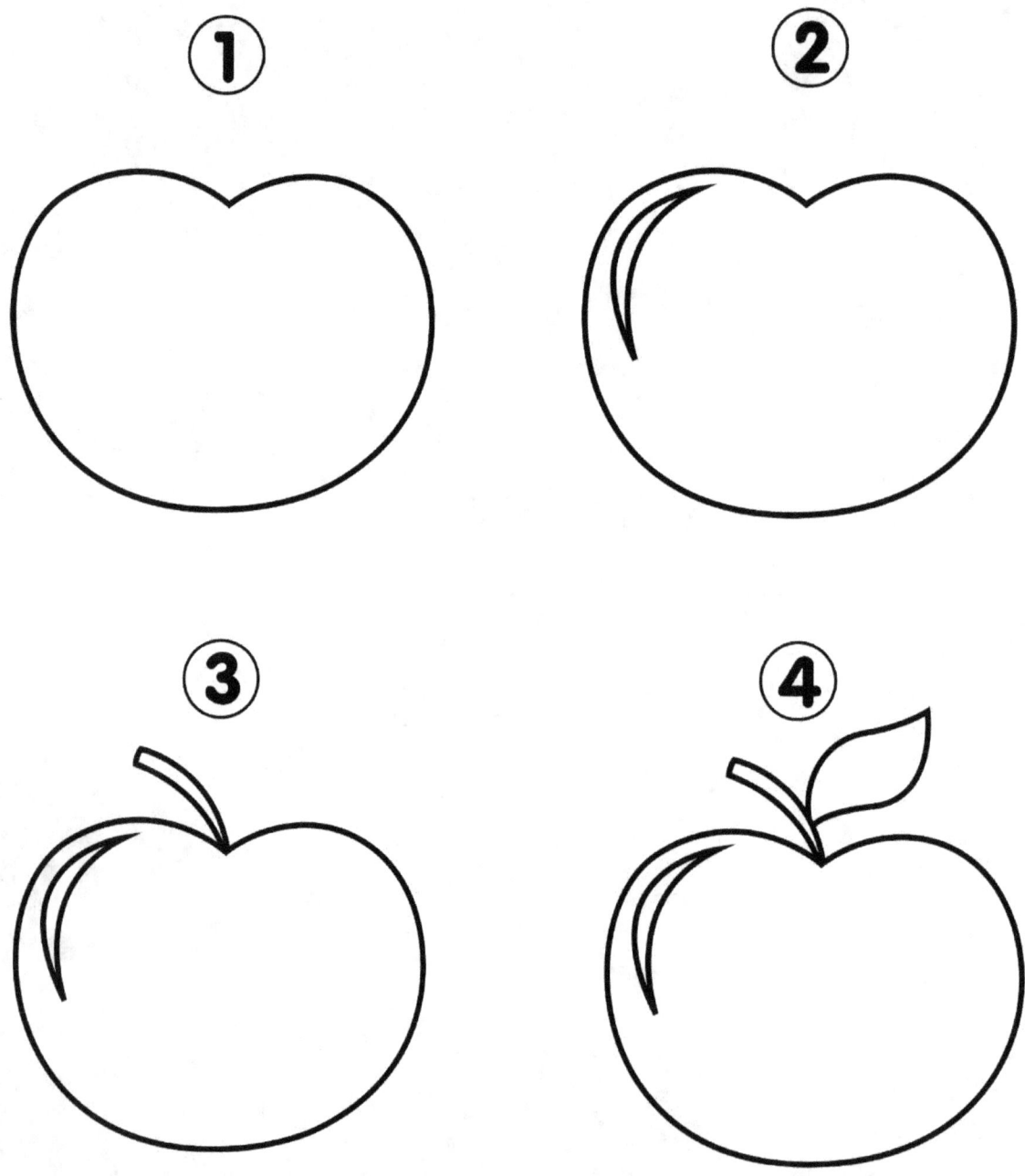

Your Turn to Draw

Orange

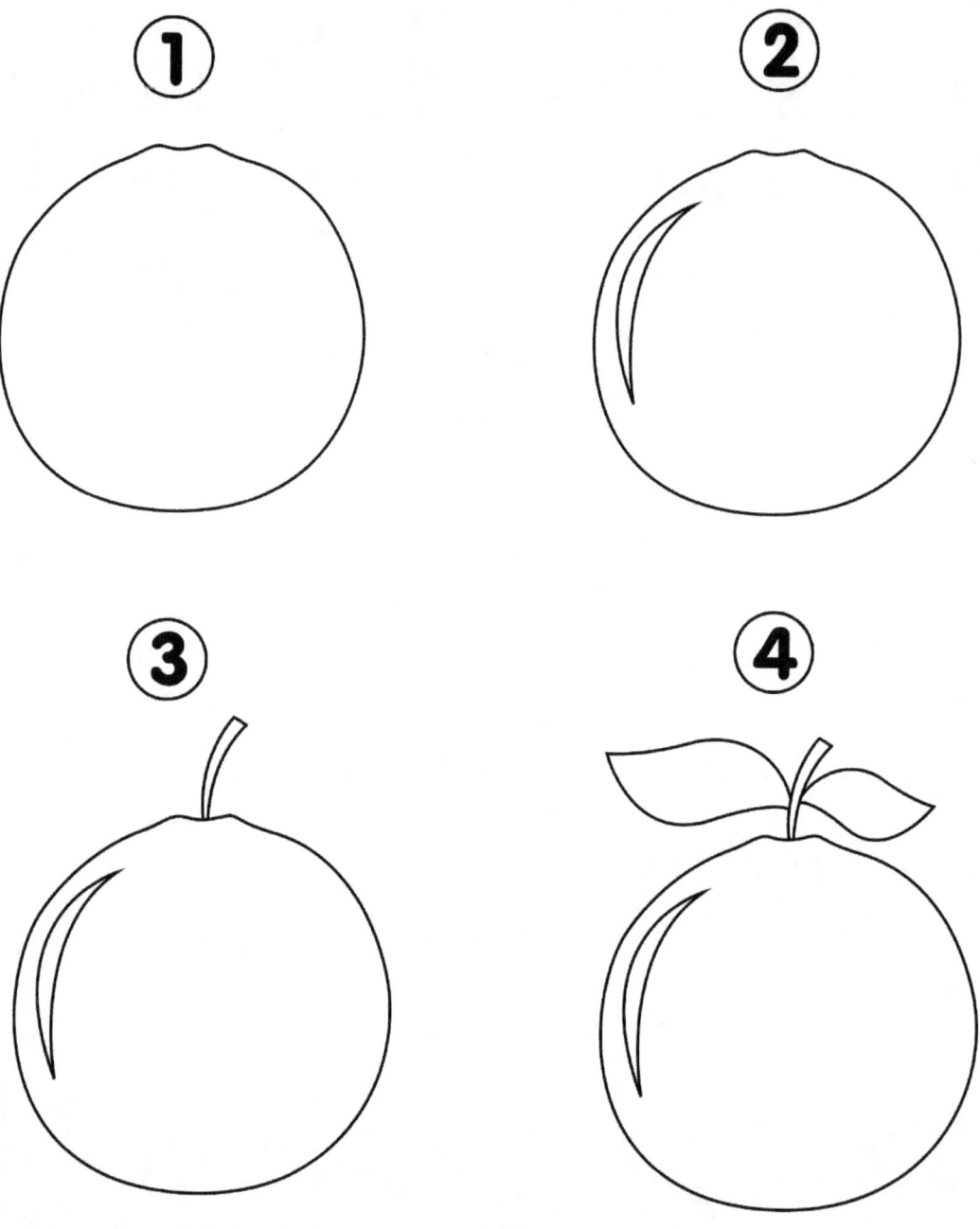

Your Turn to Draw

Pear

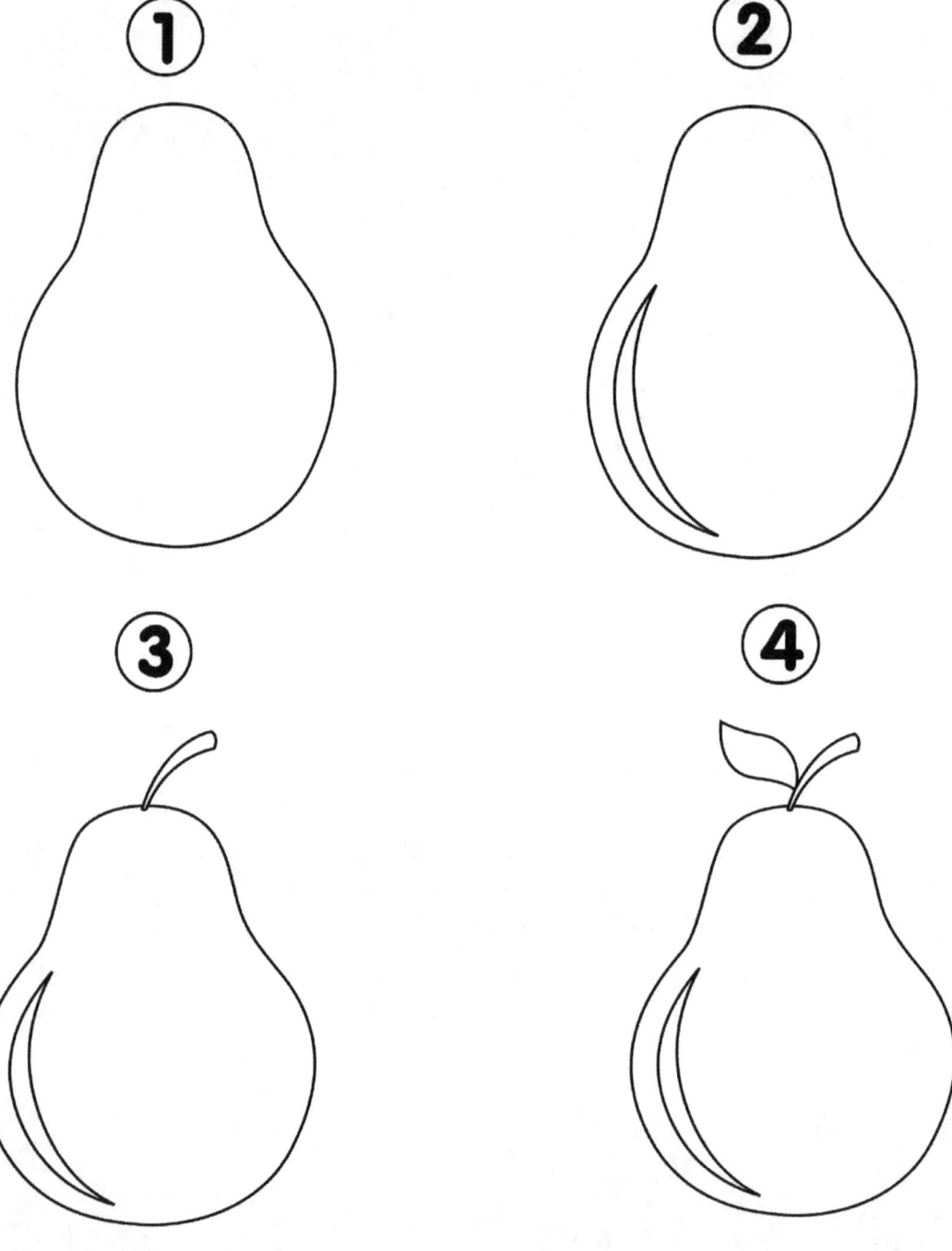

Your Turn to Draw

Grape

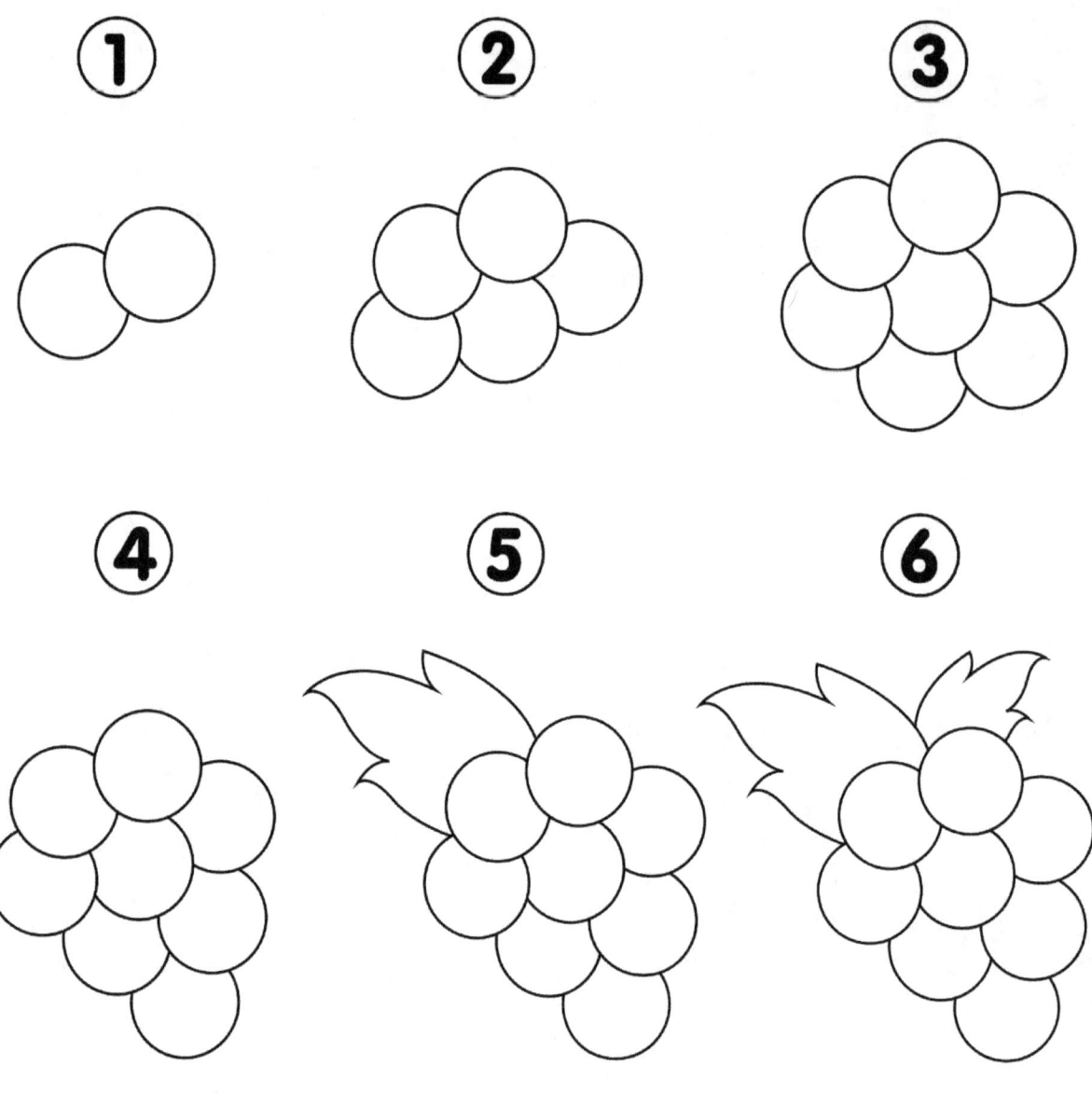

Your Turn to Draw

Cloud

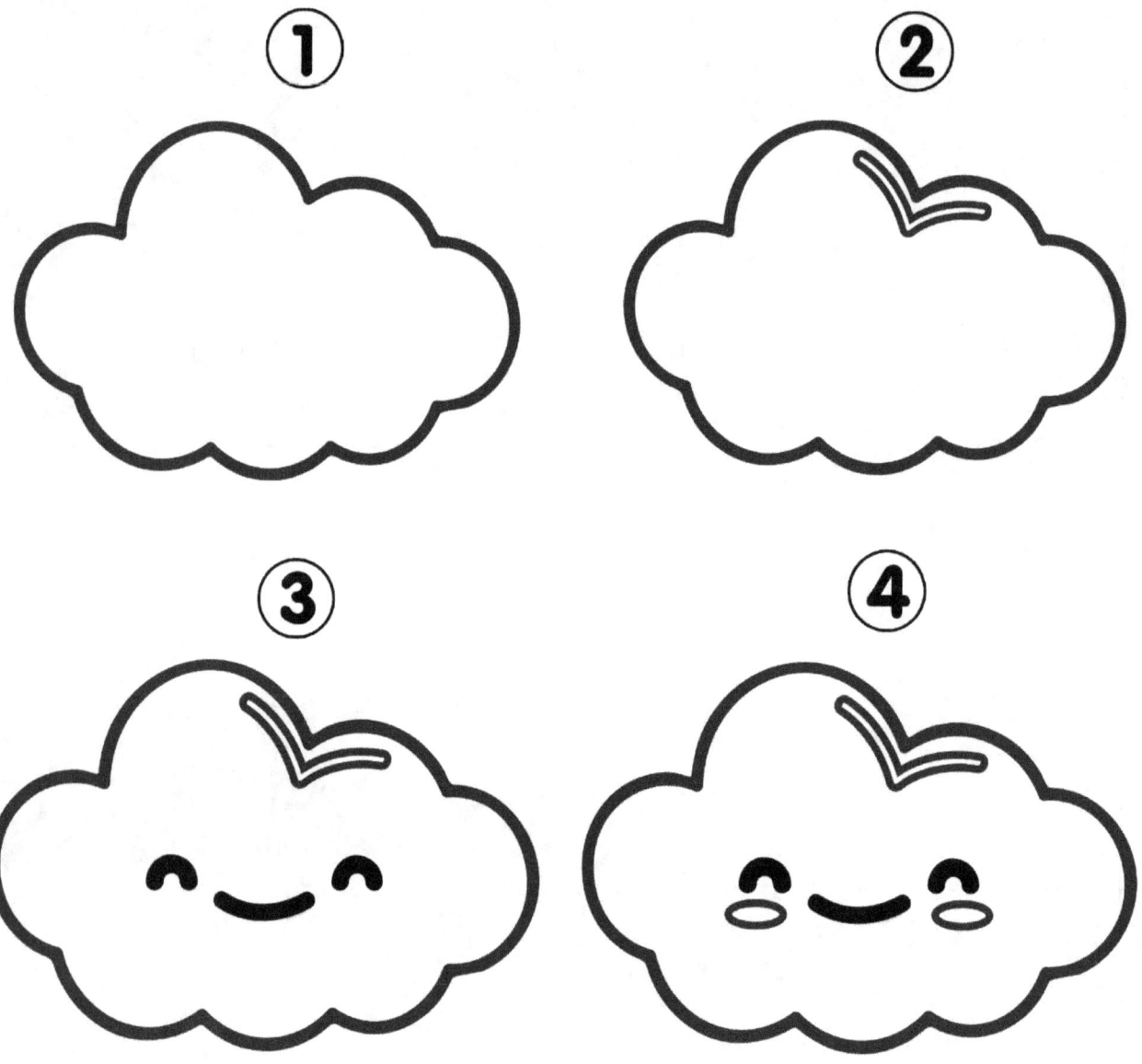

Your Turn to Draw

Cloud

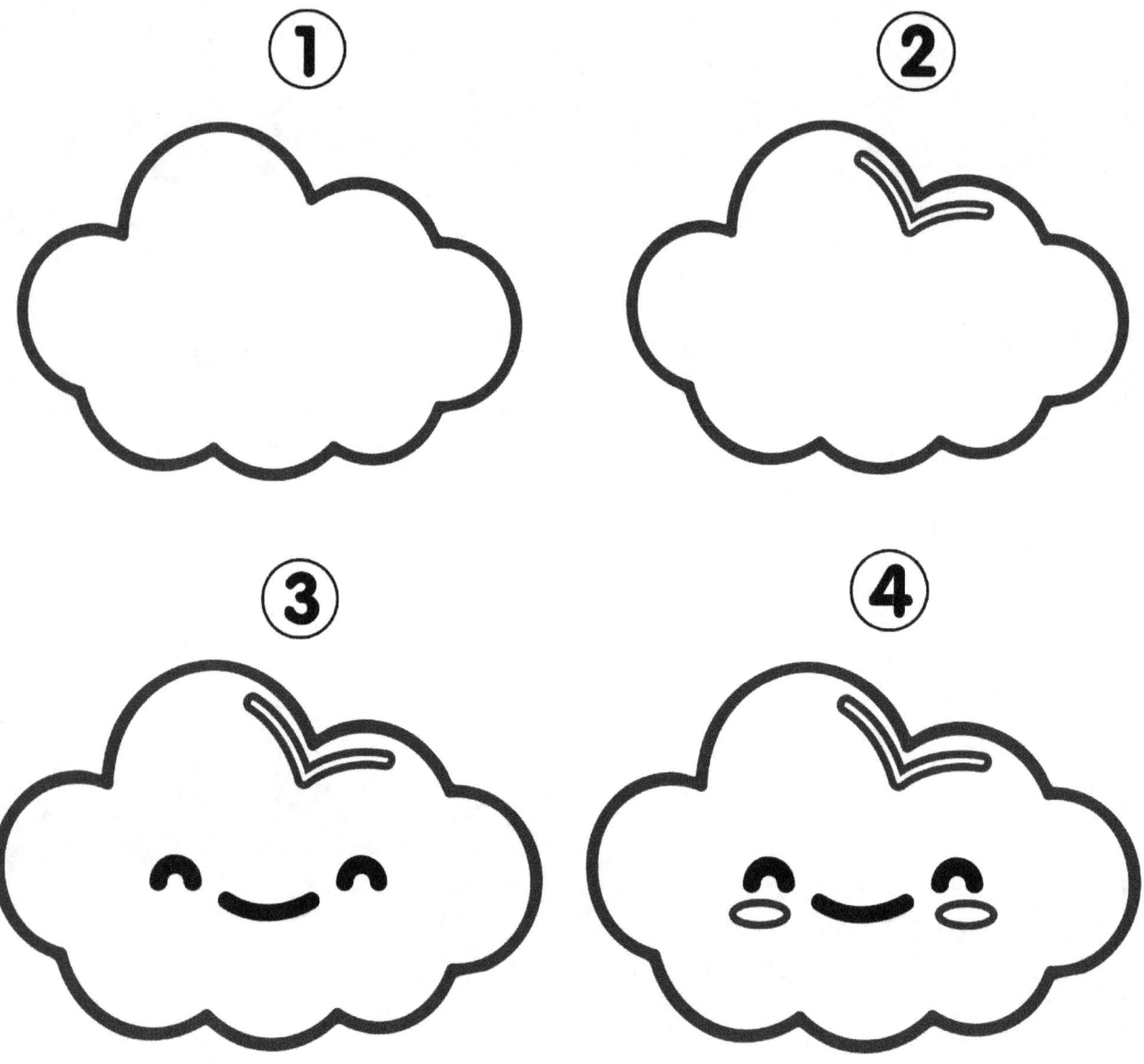

Your Turn to Draw

Star

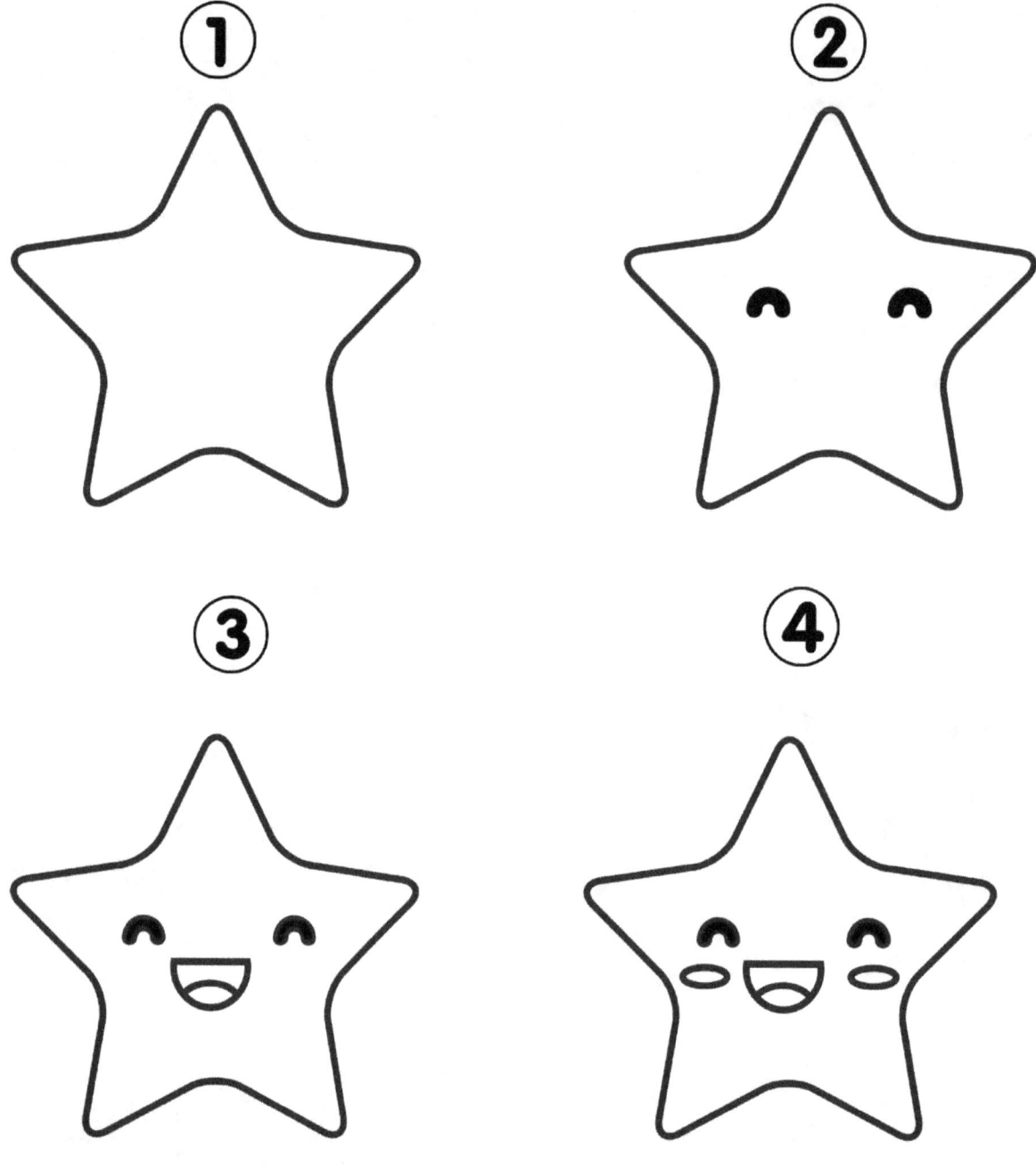

Your Turn to Draw

Moon

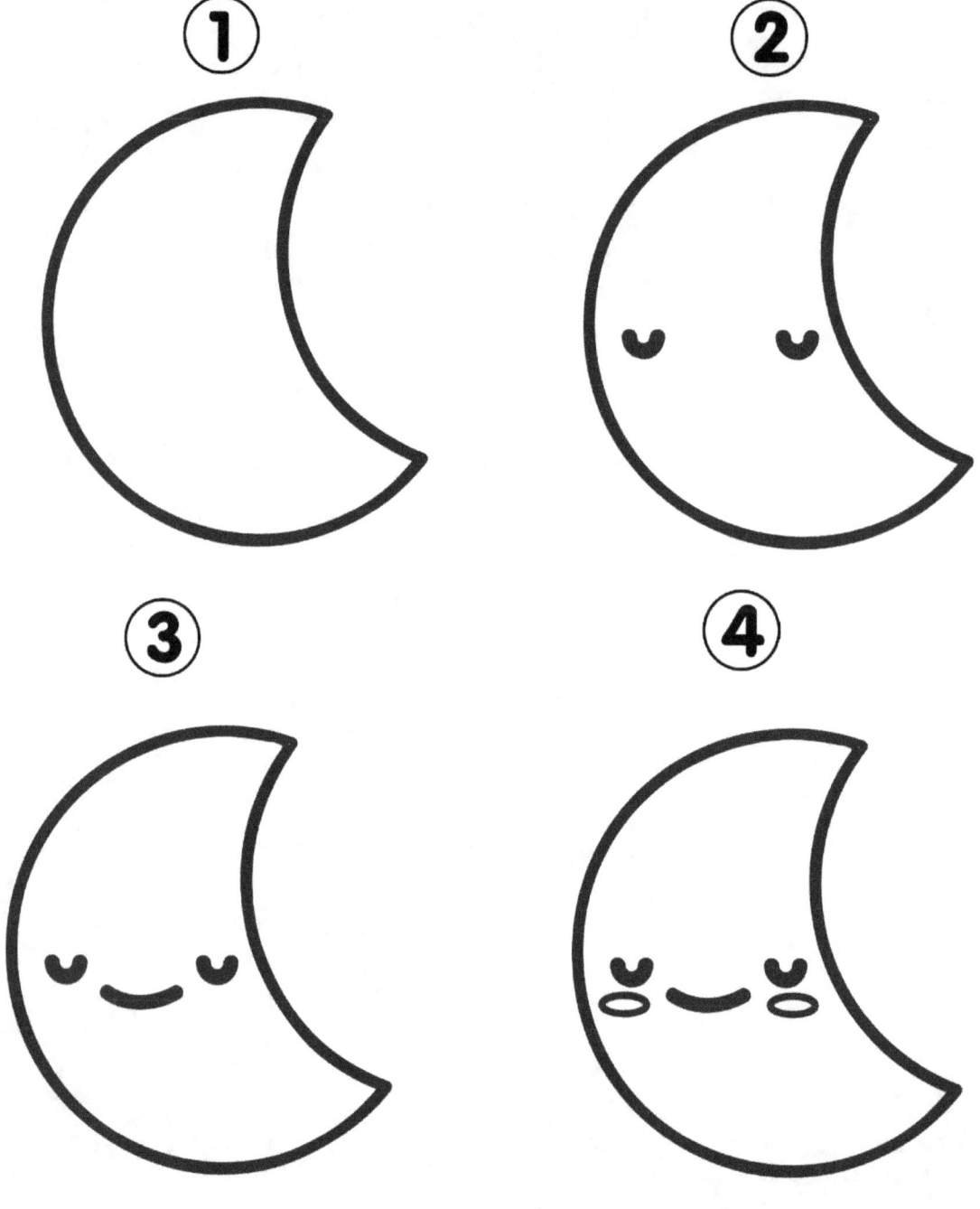

Your Turn to Draw

Sun

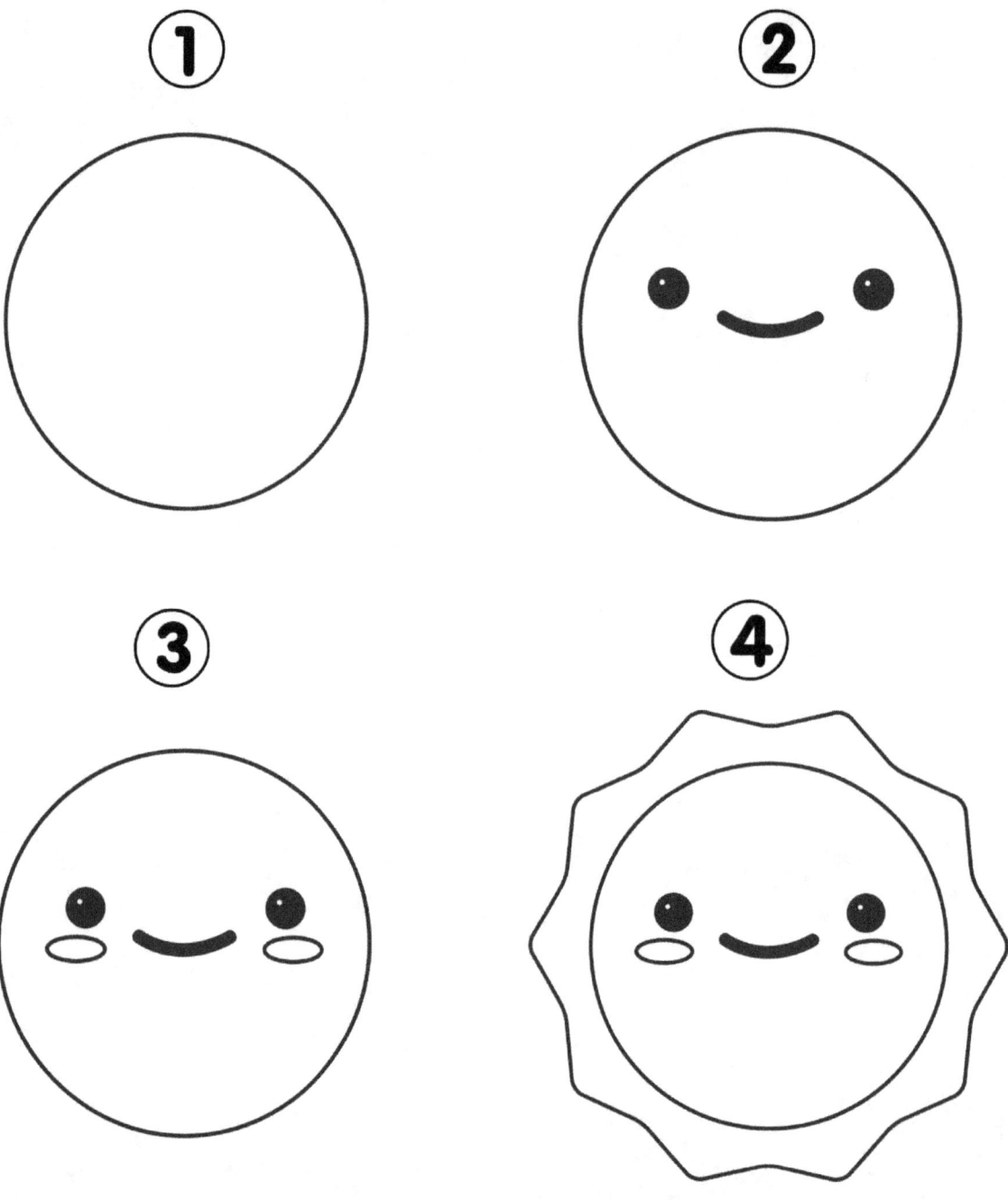

Your Turn to Draw

Donut

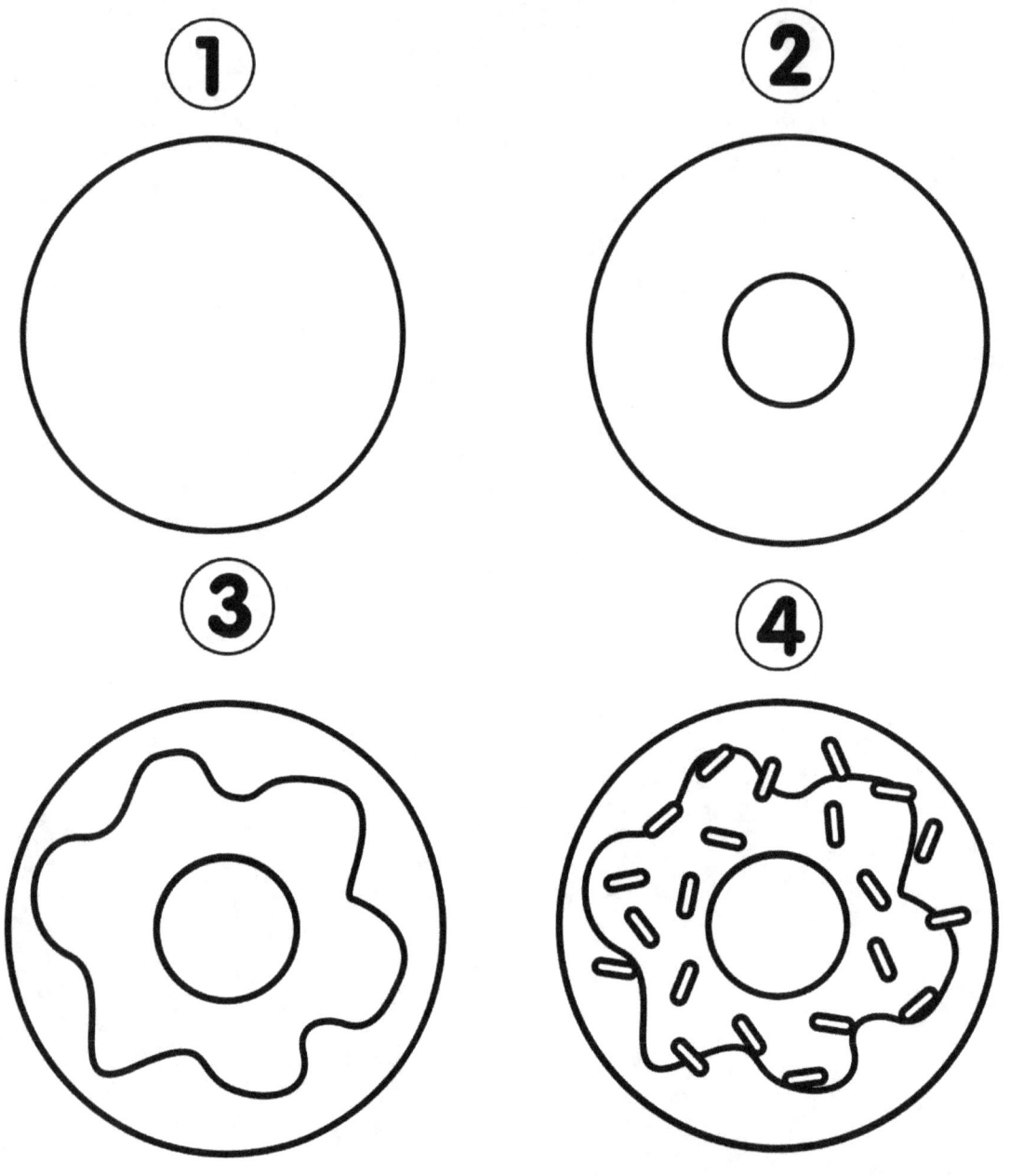

Your Turn to Draw

Phone

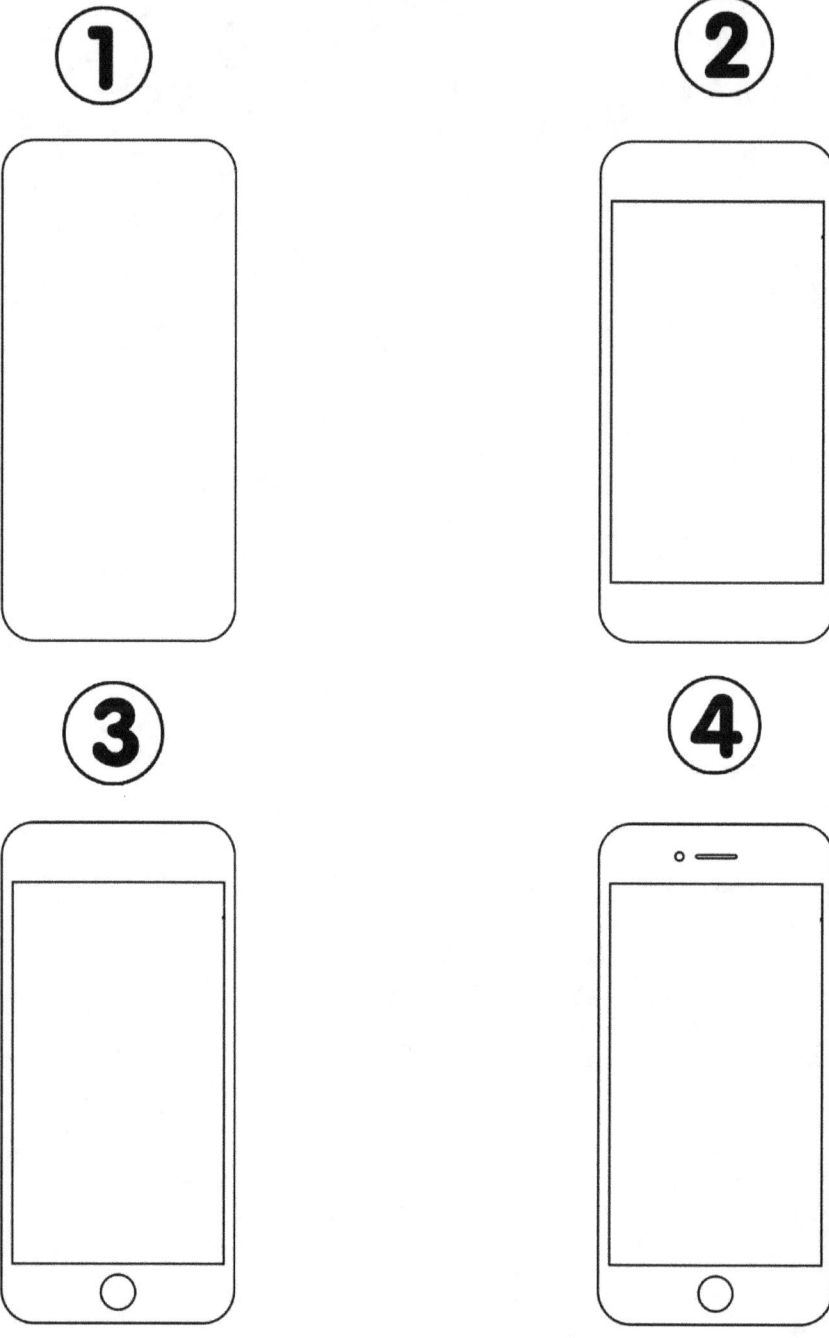

Your Turn to Draw

Camera

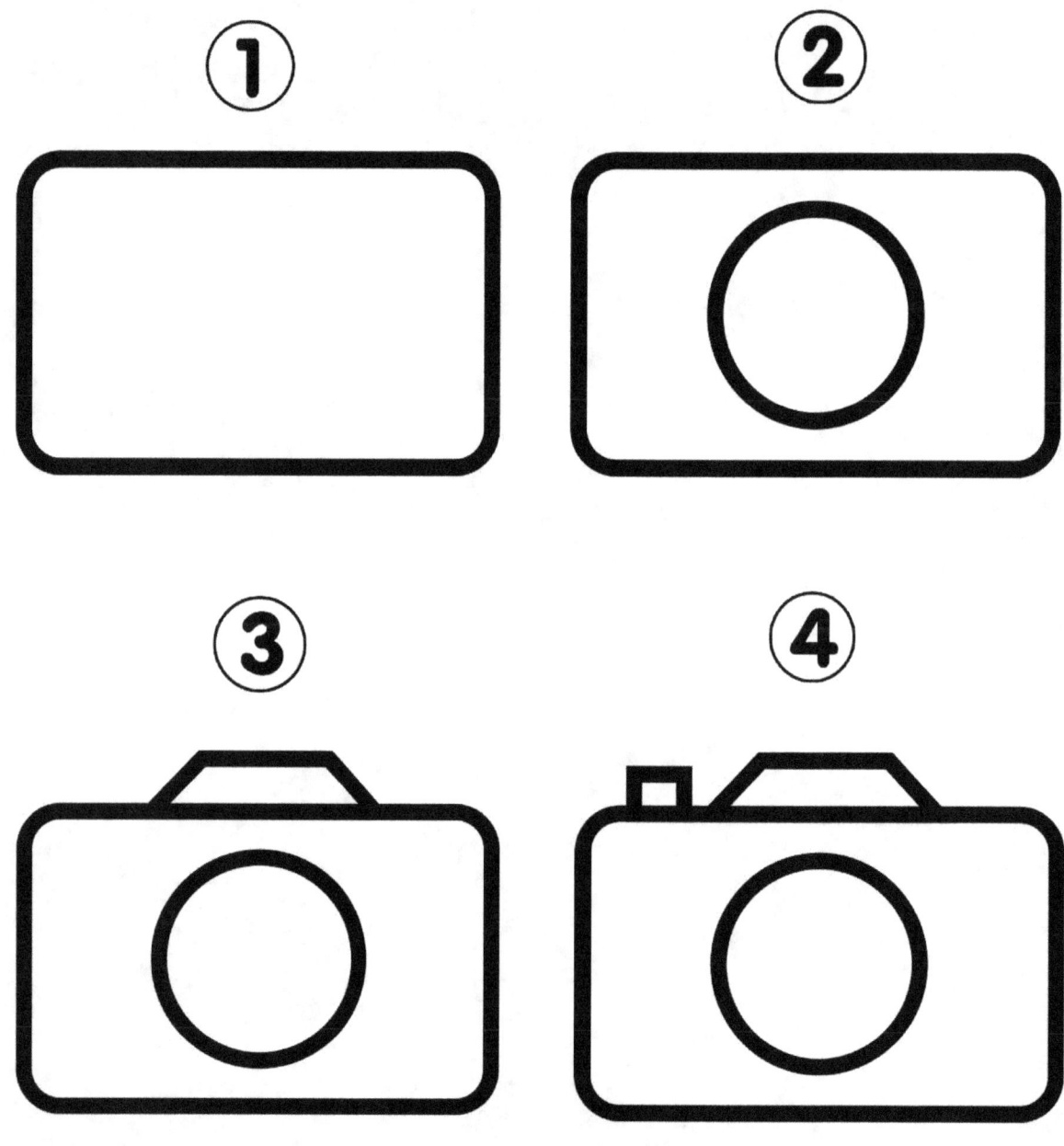

Your Turn to Draw

Cookies

Your Turn to Draw

Ice cream

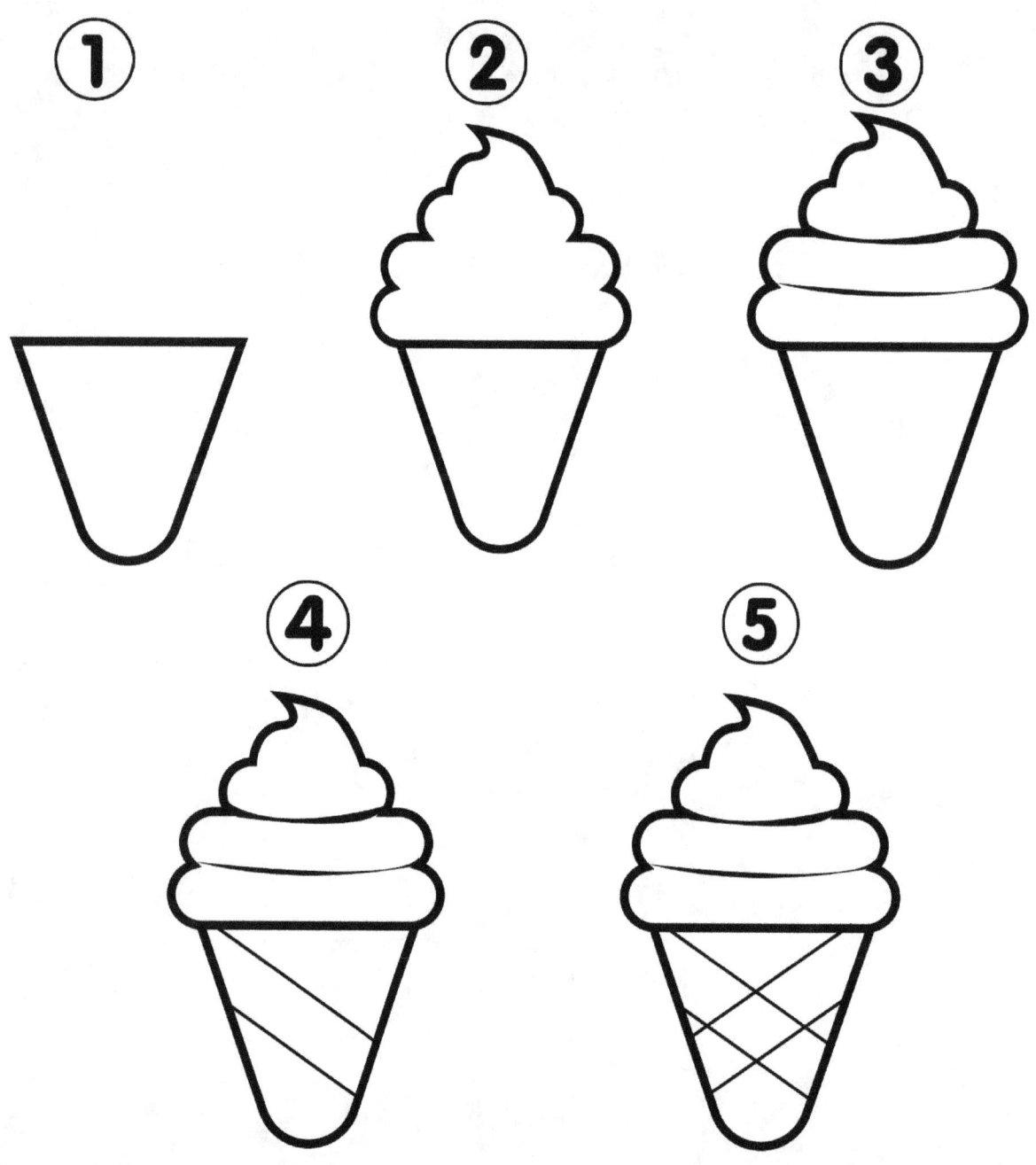

Your Turn to Draw

Cake

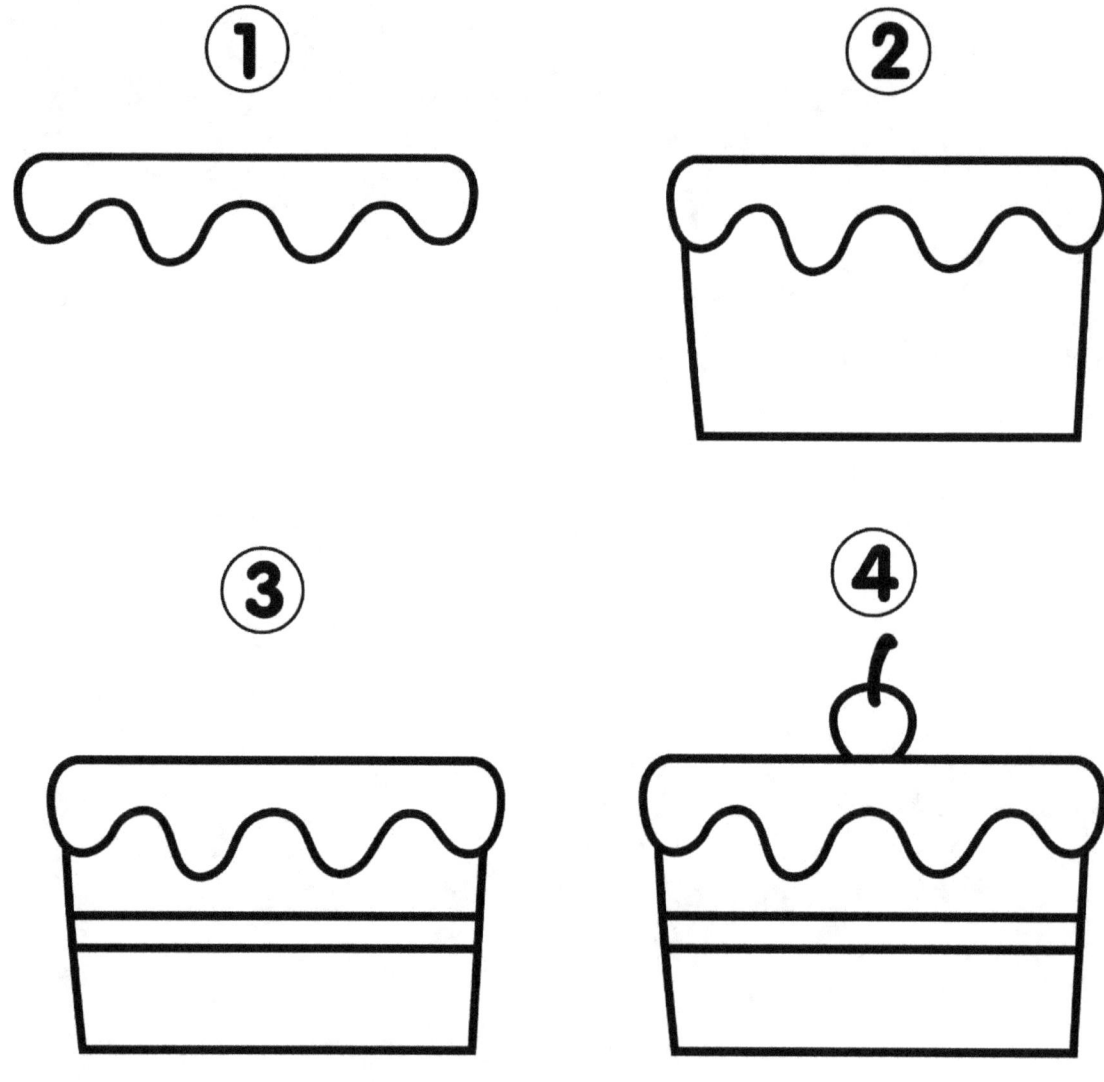

Your Turn to Draw

Cupcakes

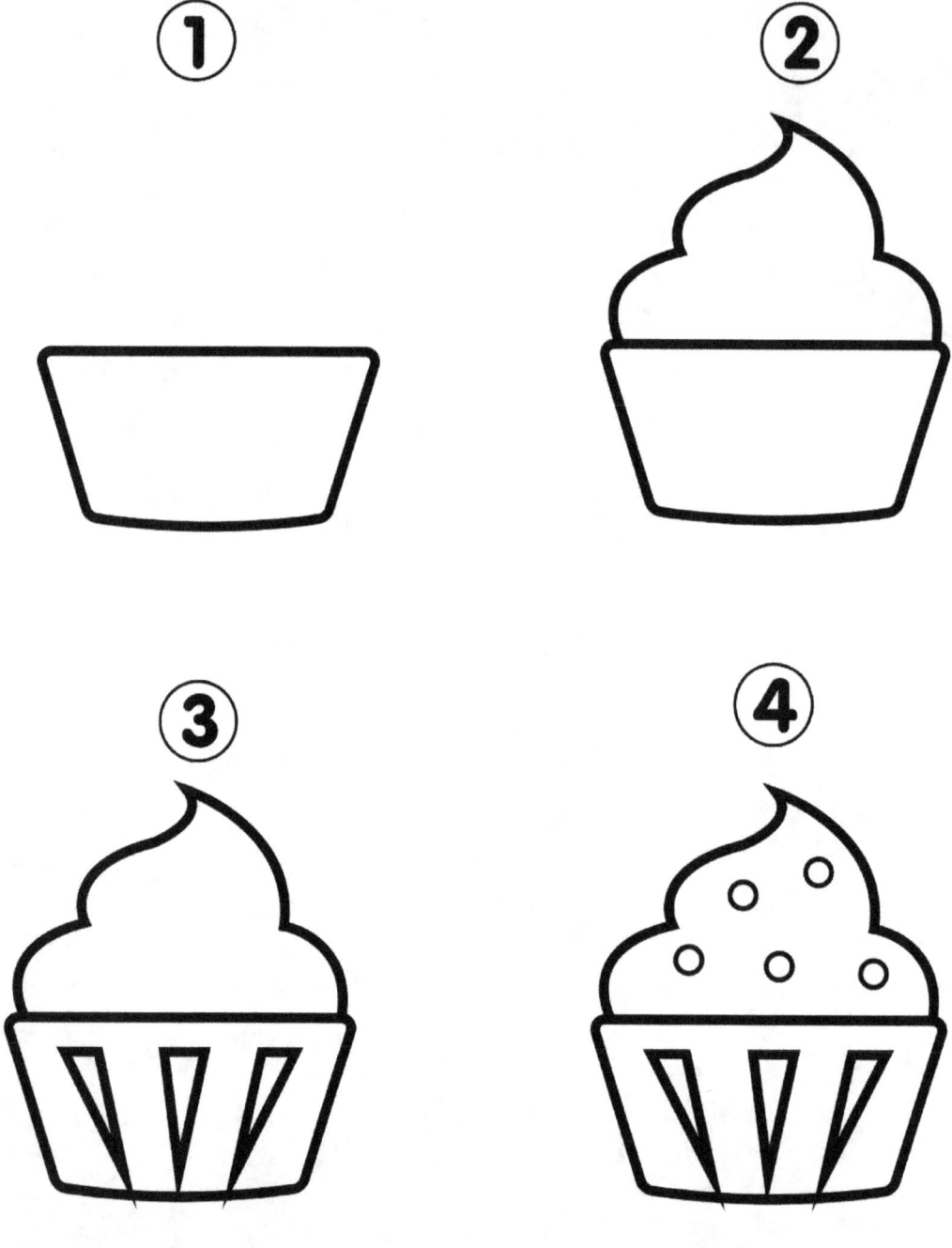

Your Turn to Draw

Pizza

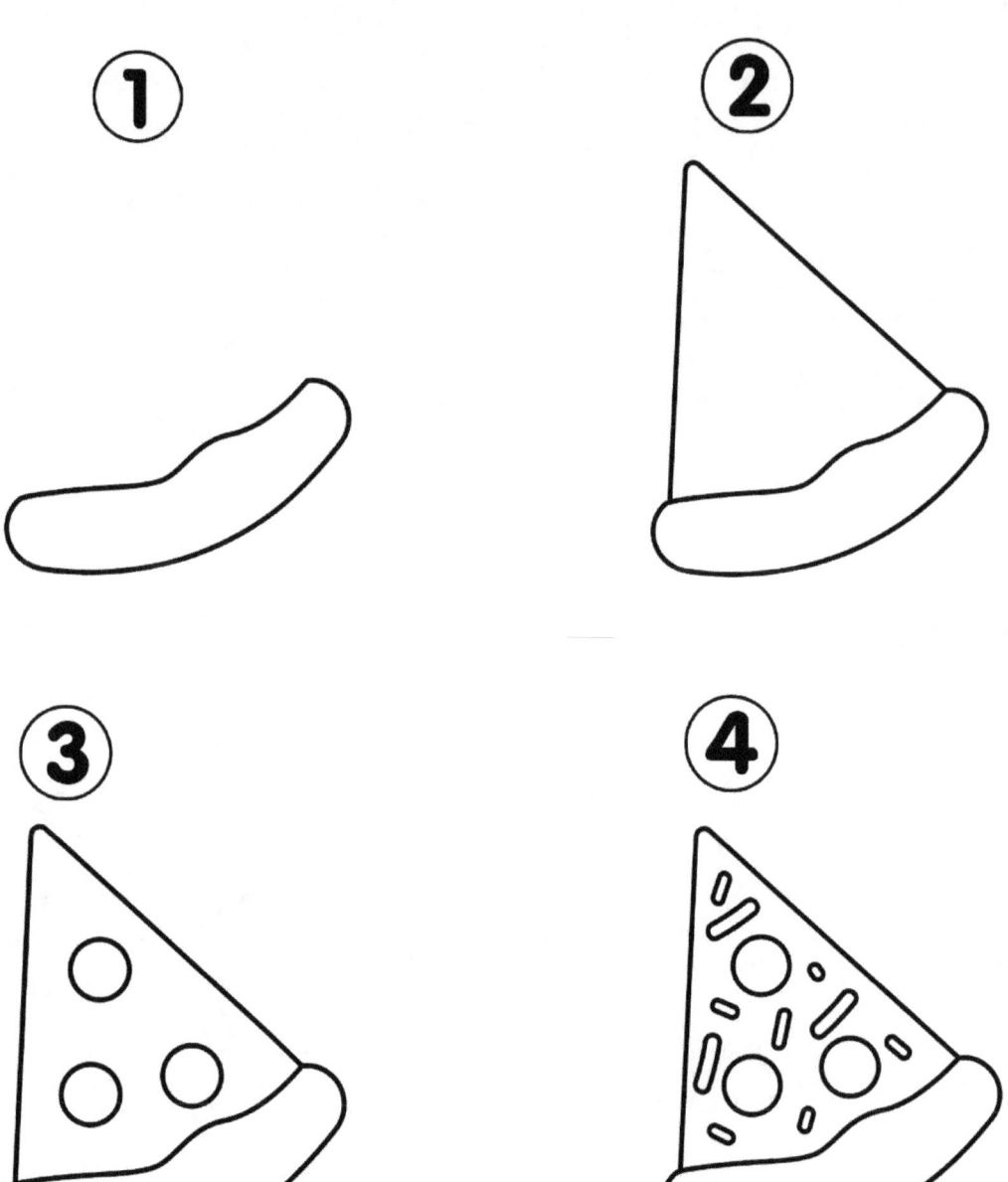

Your Turn to Draw

Balloon

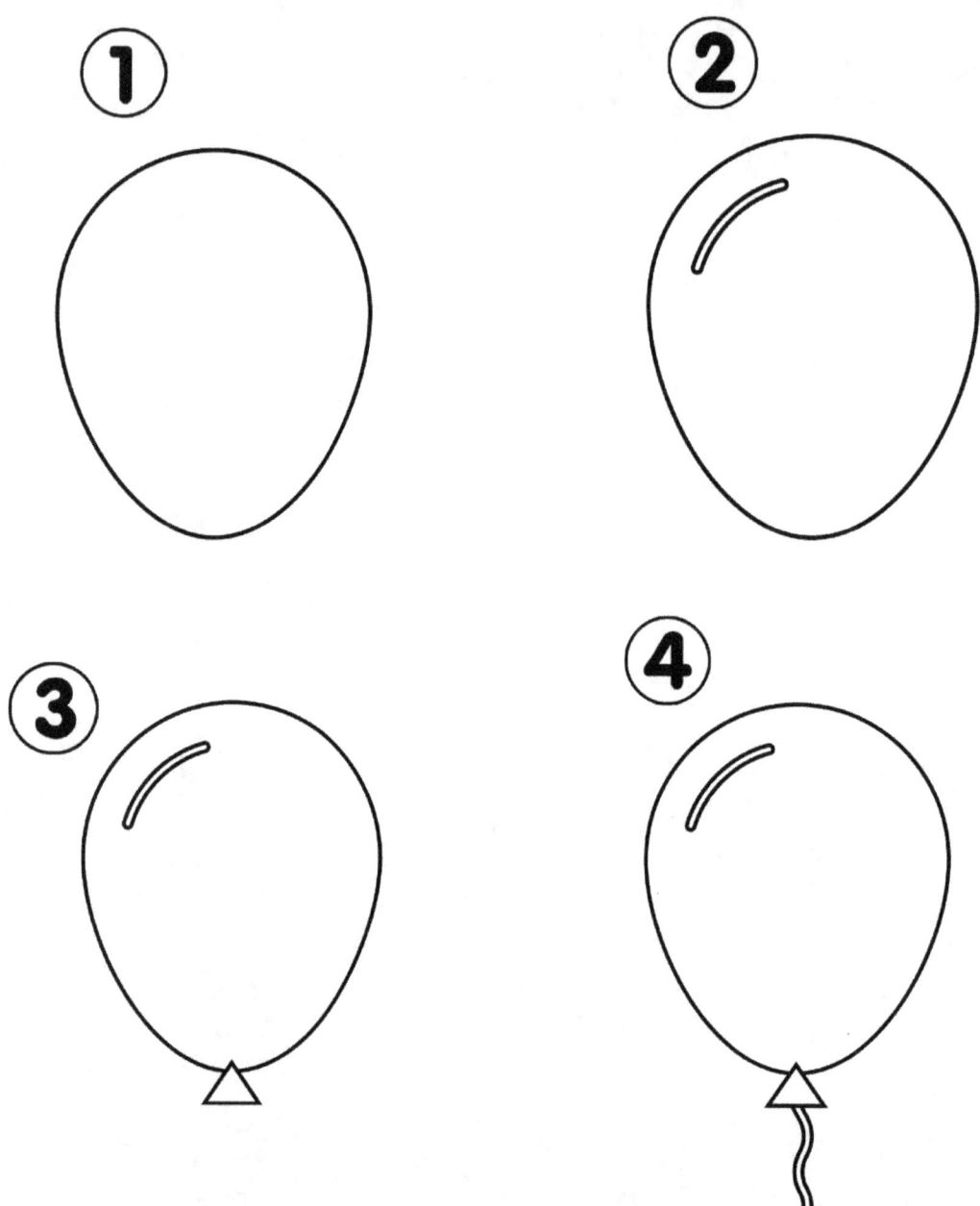

Your Turn to Draw

Submarine

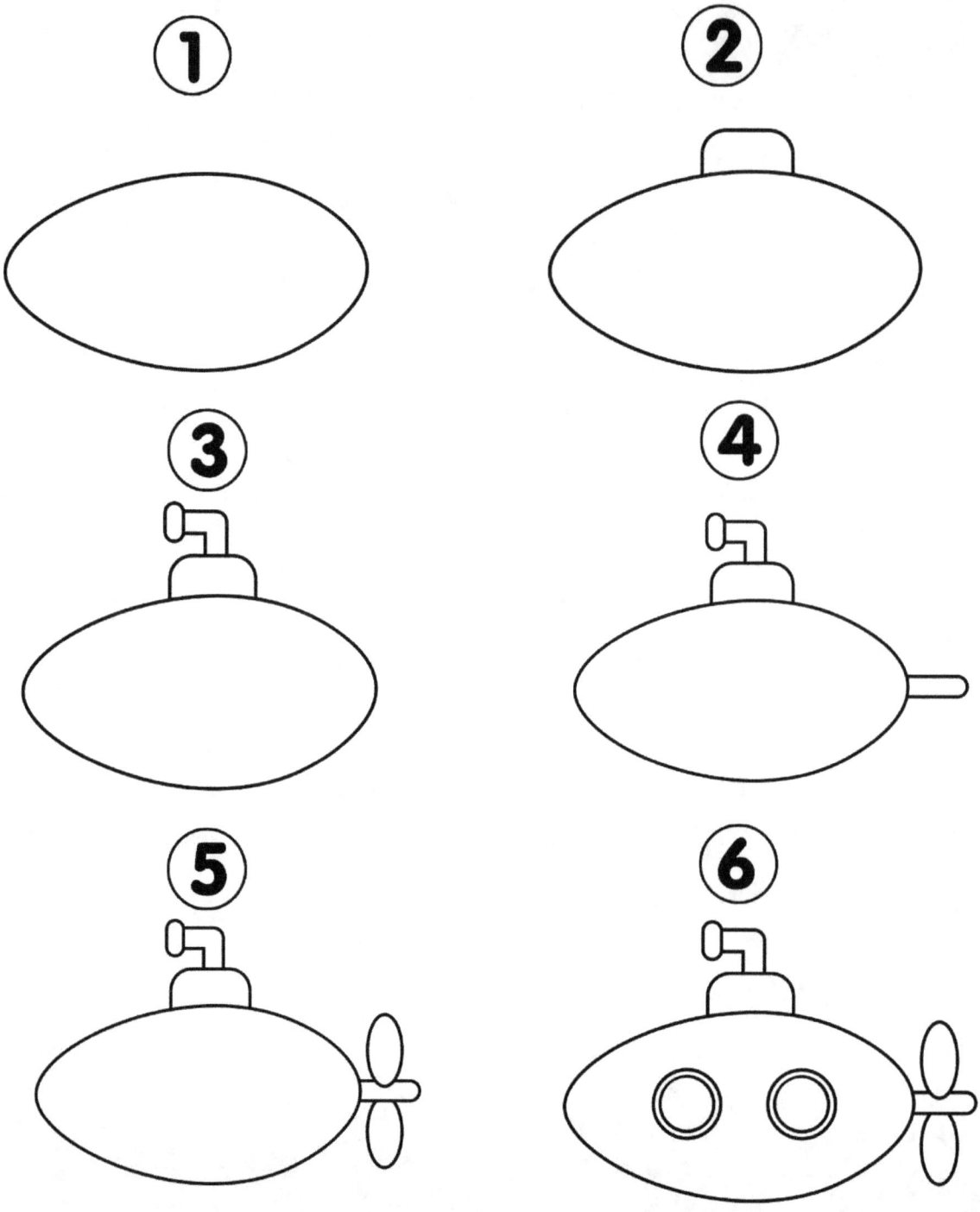

Your Turn to Draw

Rocket

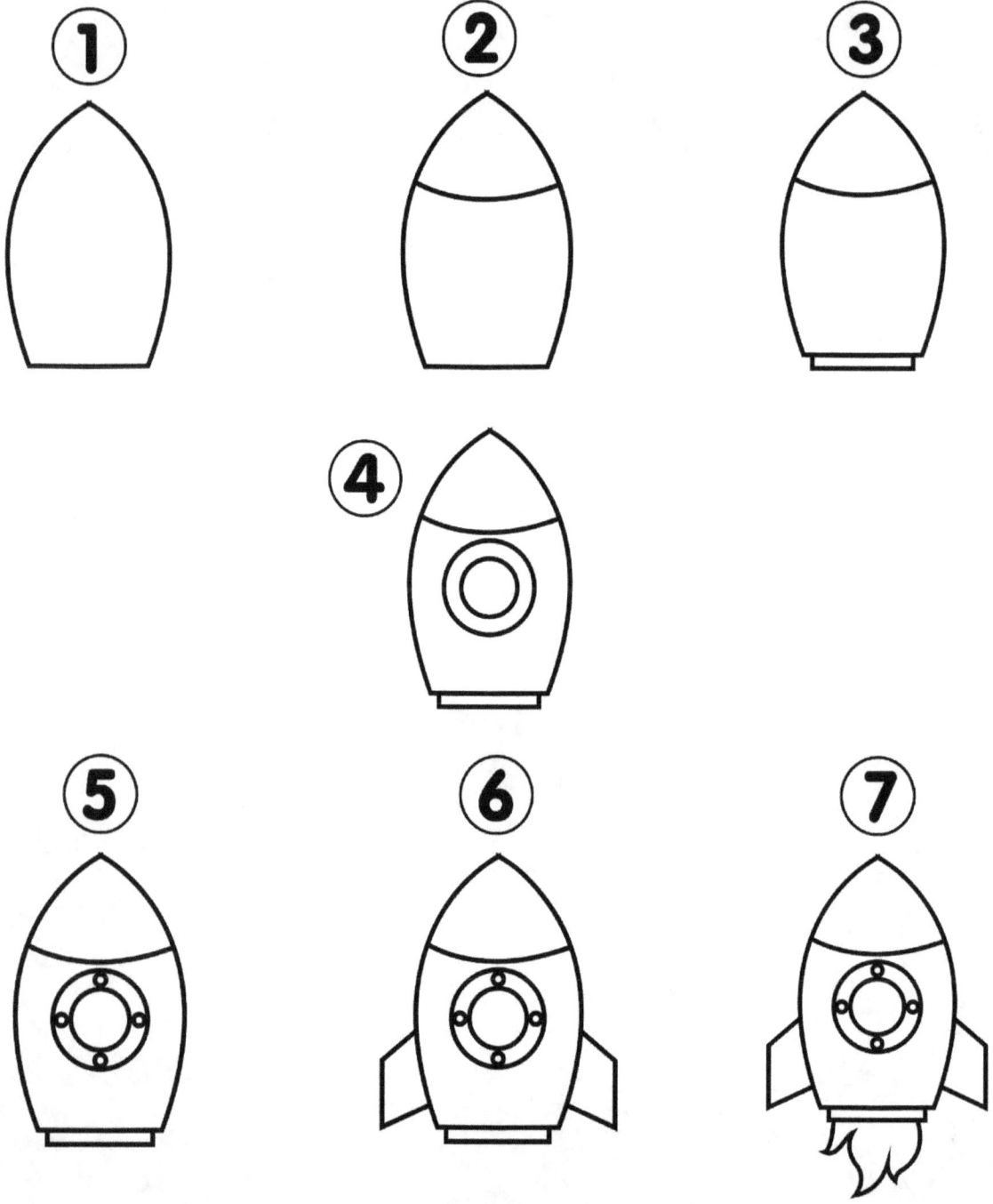

Your Turn to Draw

Rugby

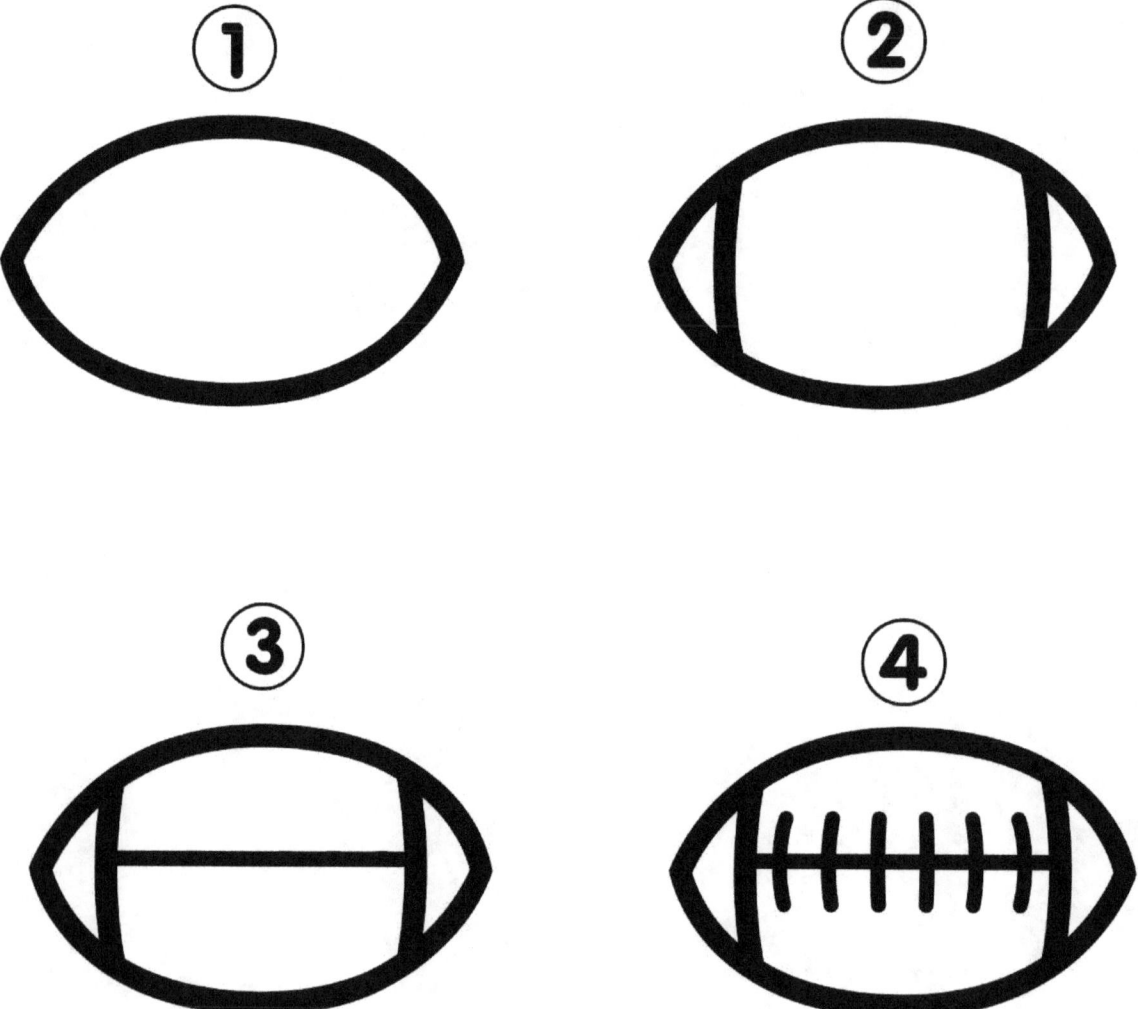

Your Turn to Draw

Basketball

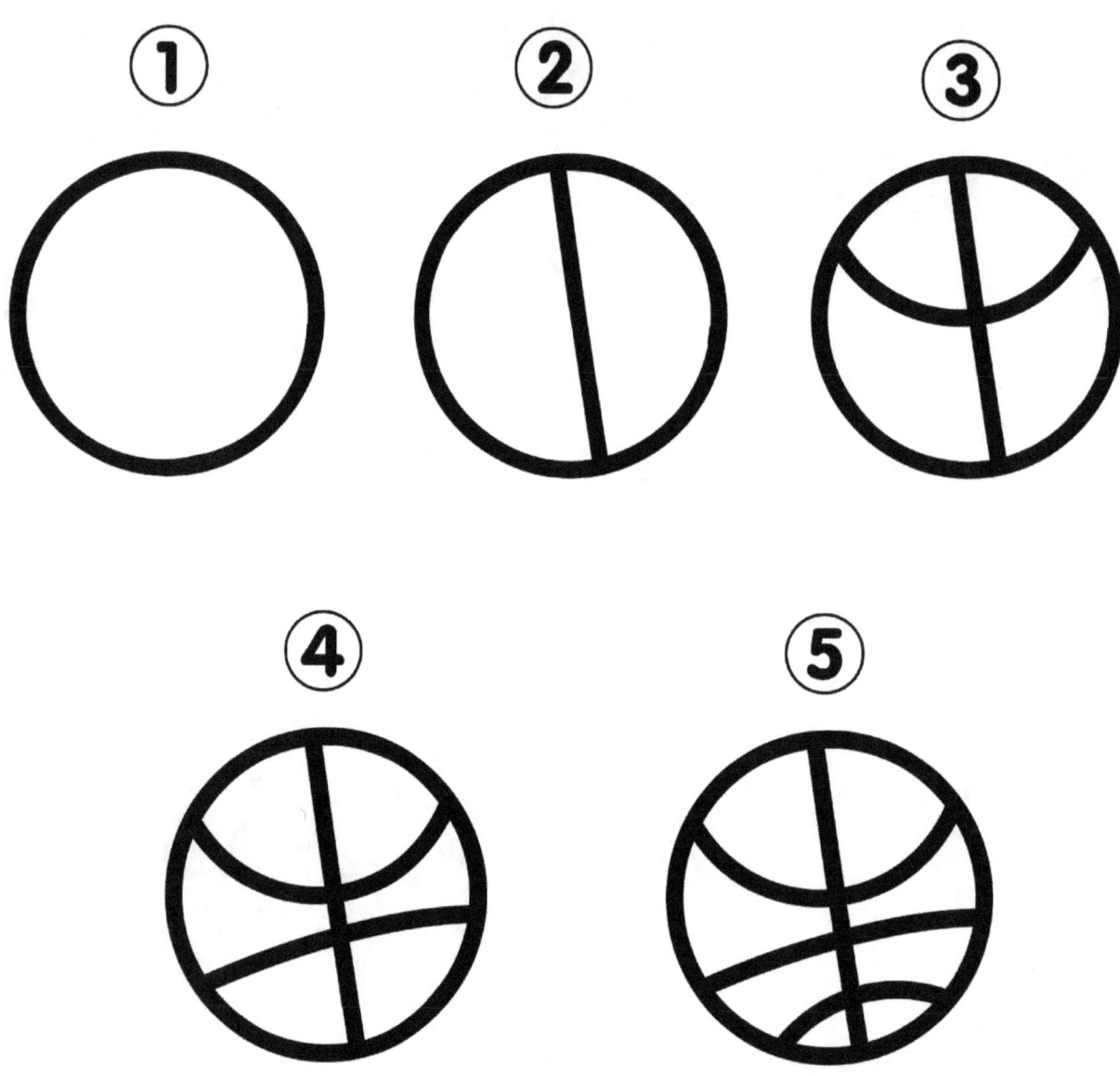

Your Turn to Draw

Bell

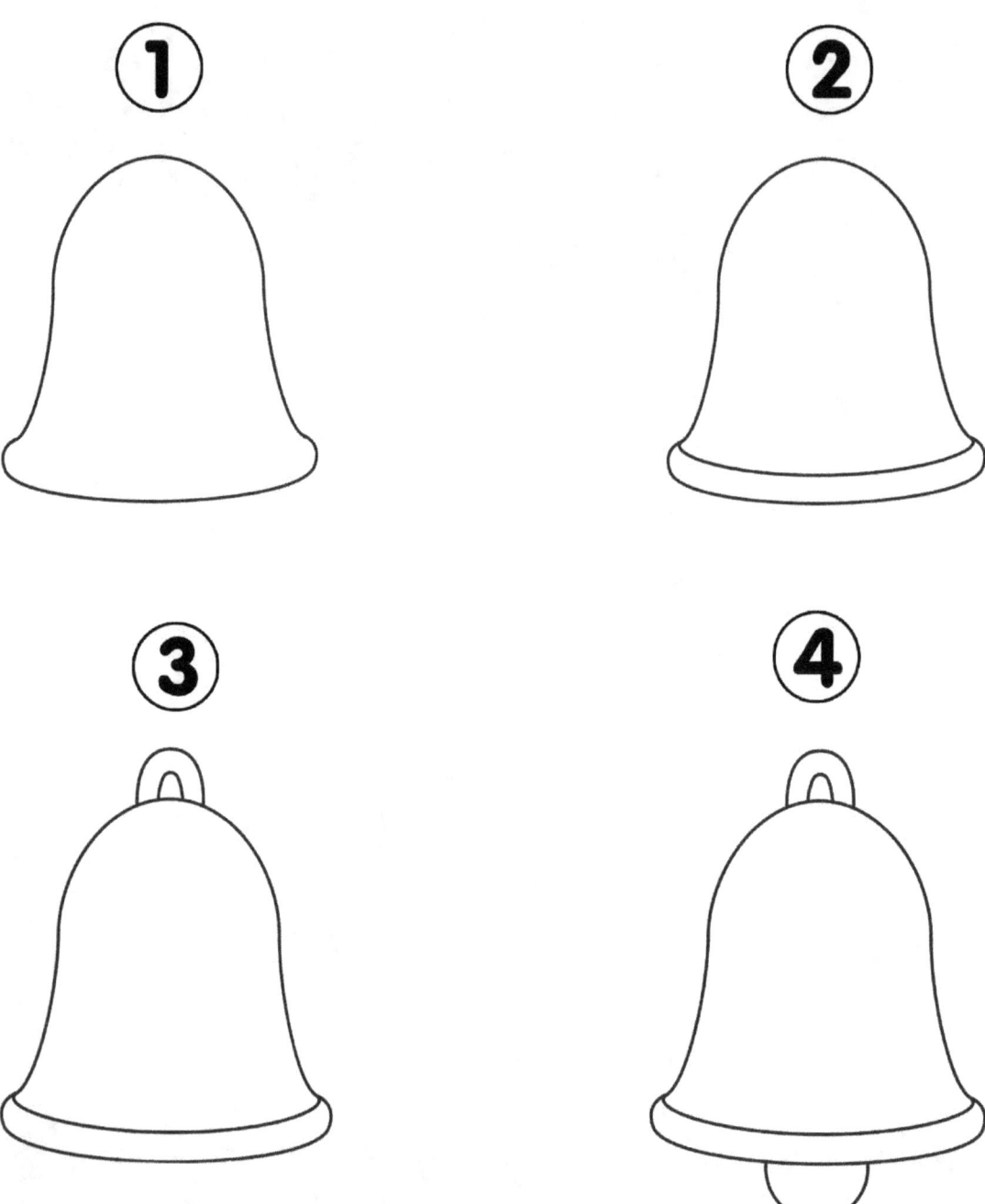

Your Turn to Draw

Plane

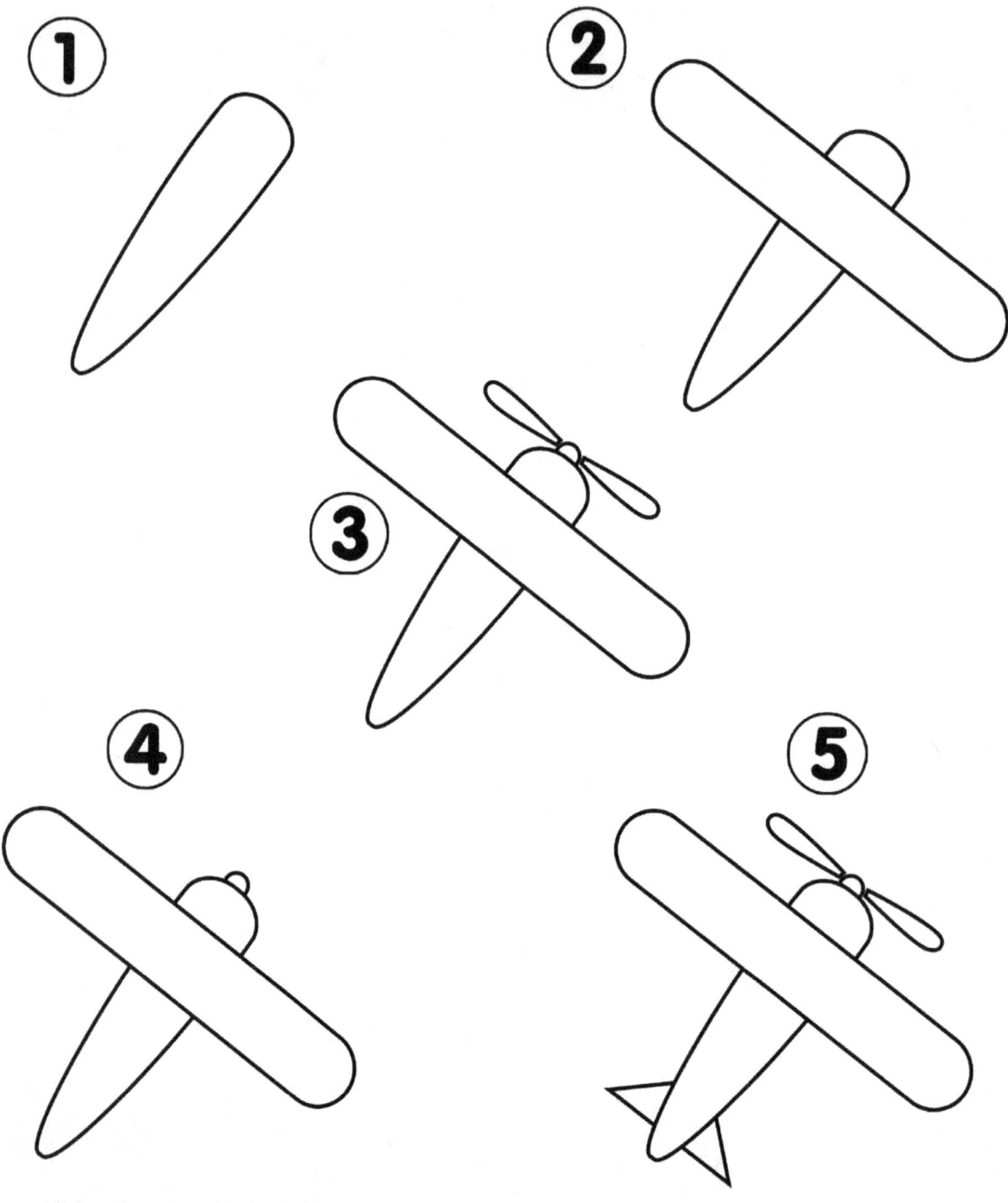

Your Turn to Draw

Train

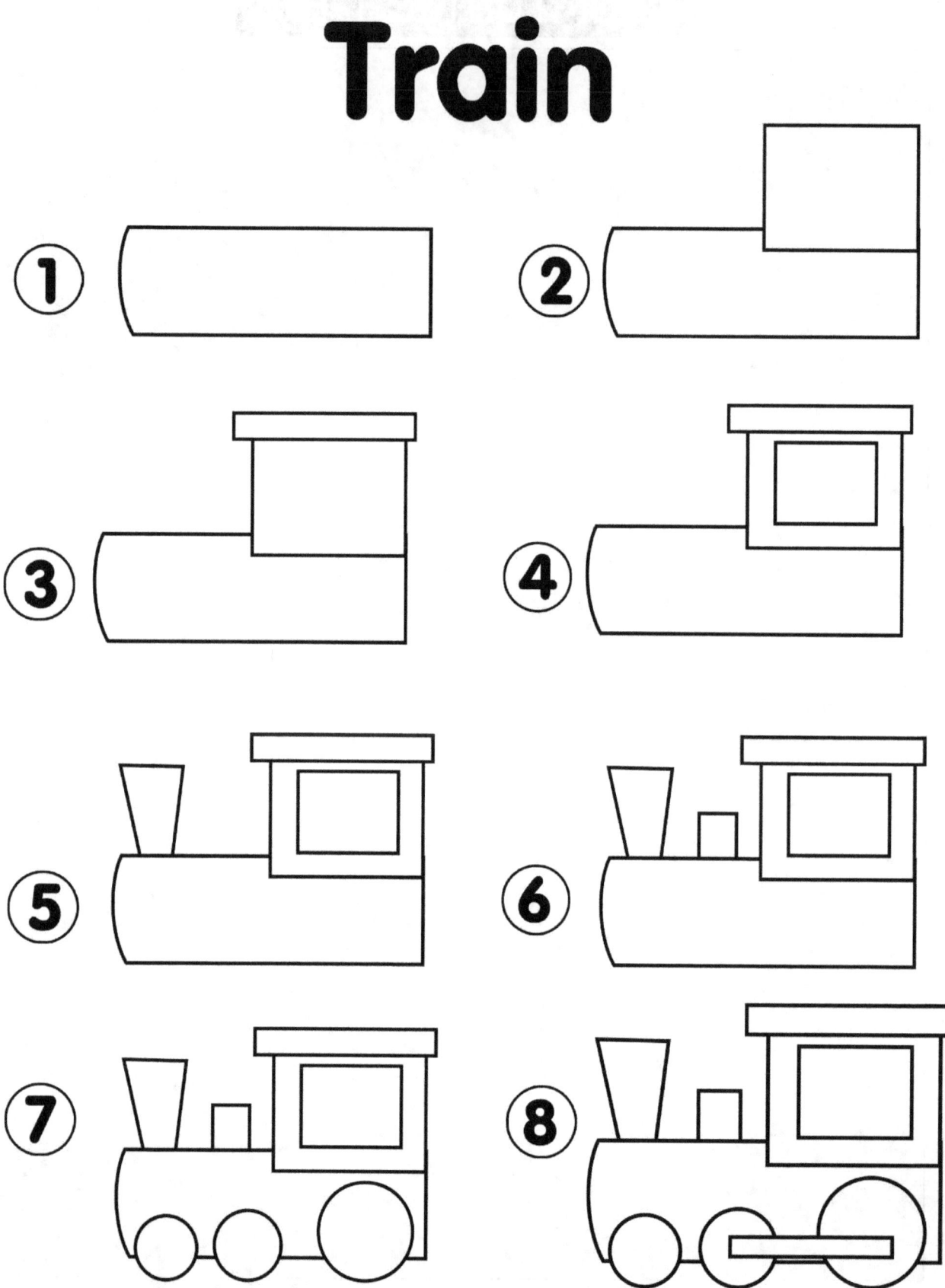

Your Turn to Draw

Car

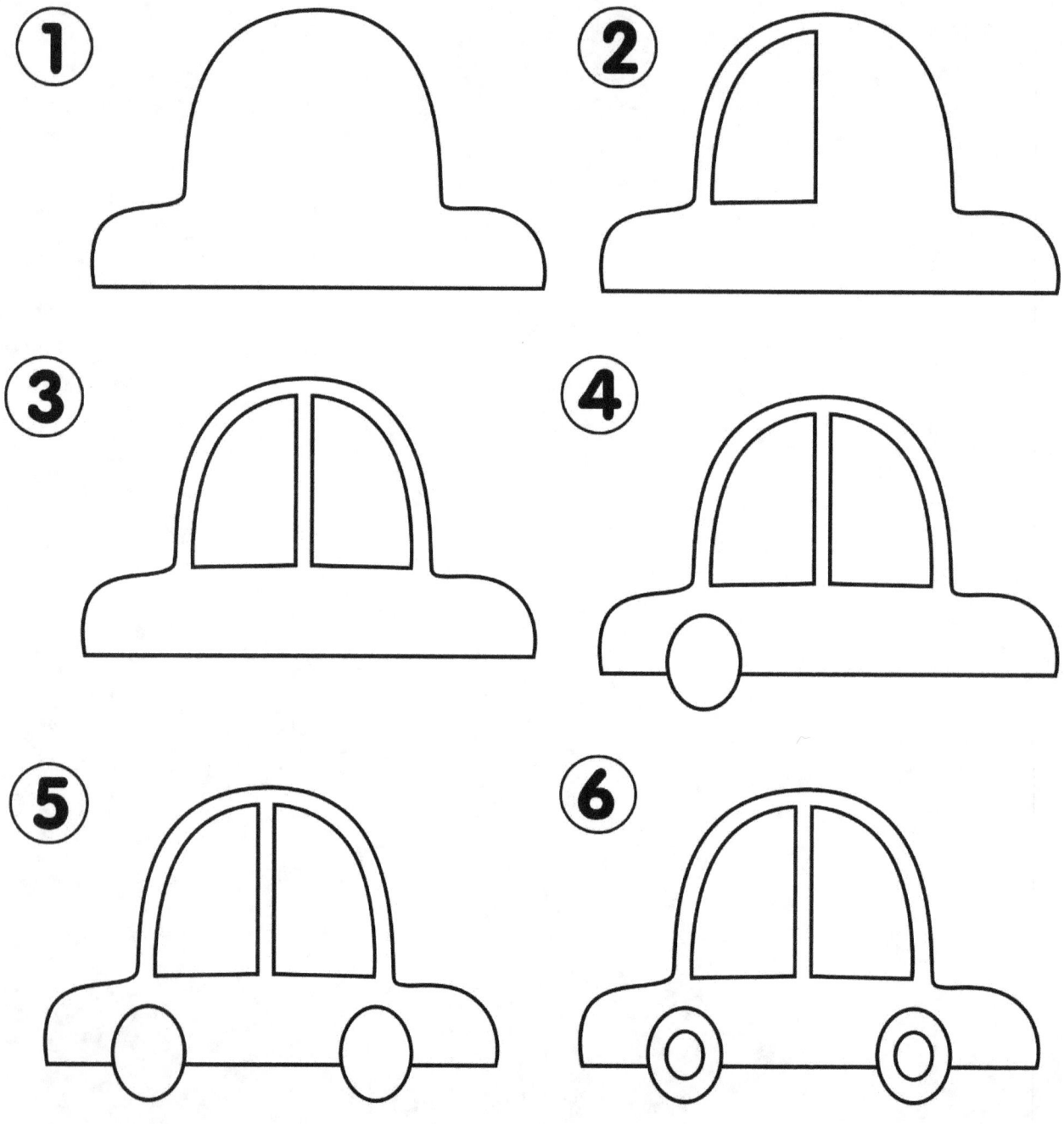

Your Turn to Draw

Candle

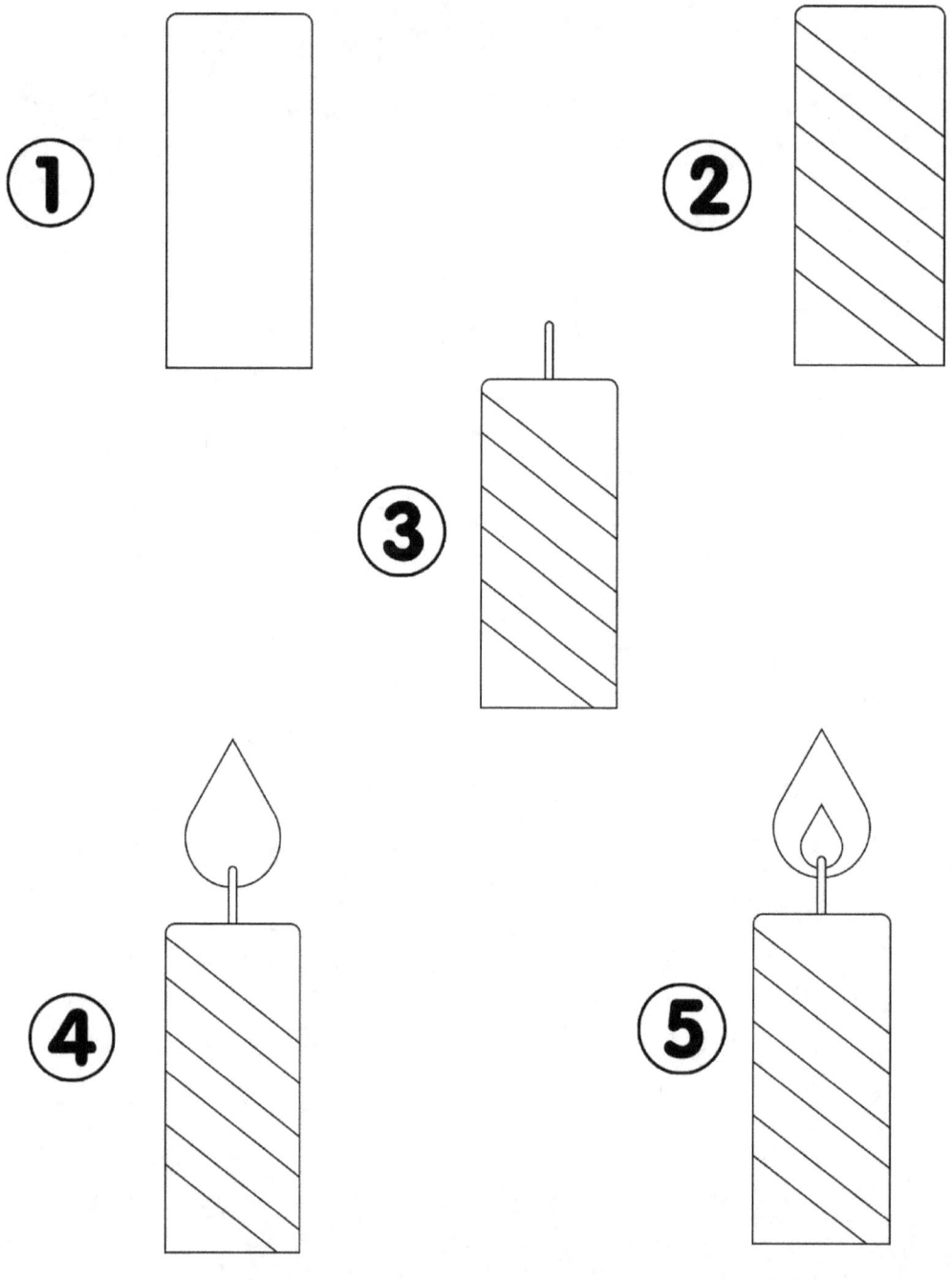

Your Turn to Draw

Candy

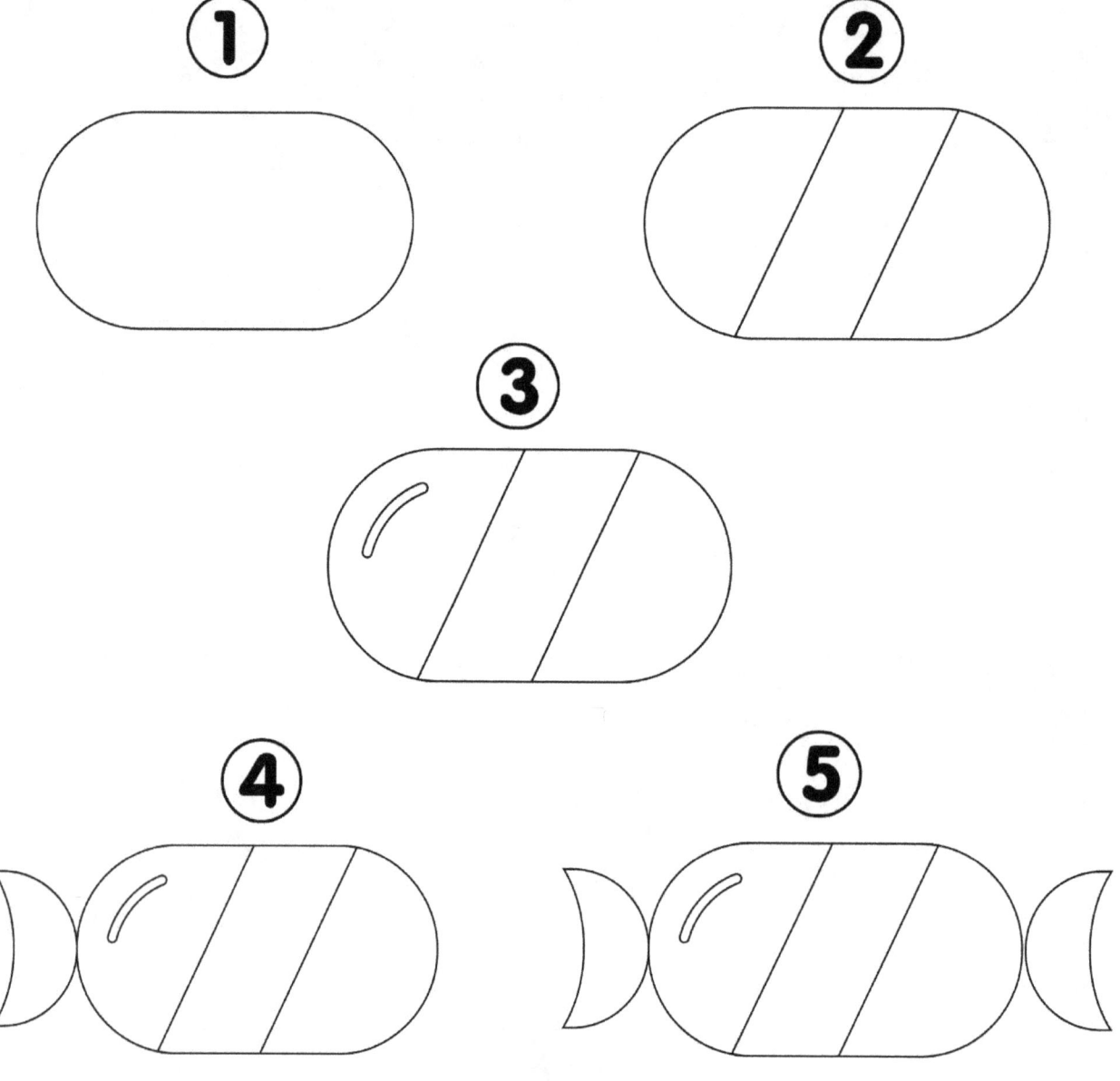

Your Turn to Draw

Glass

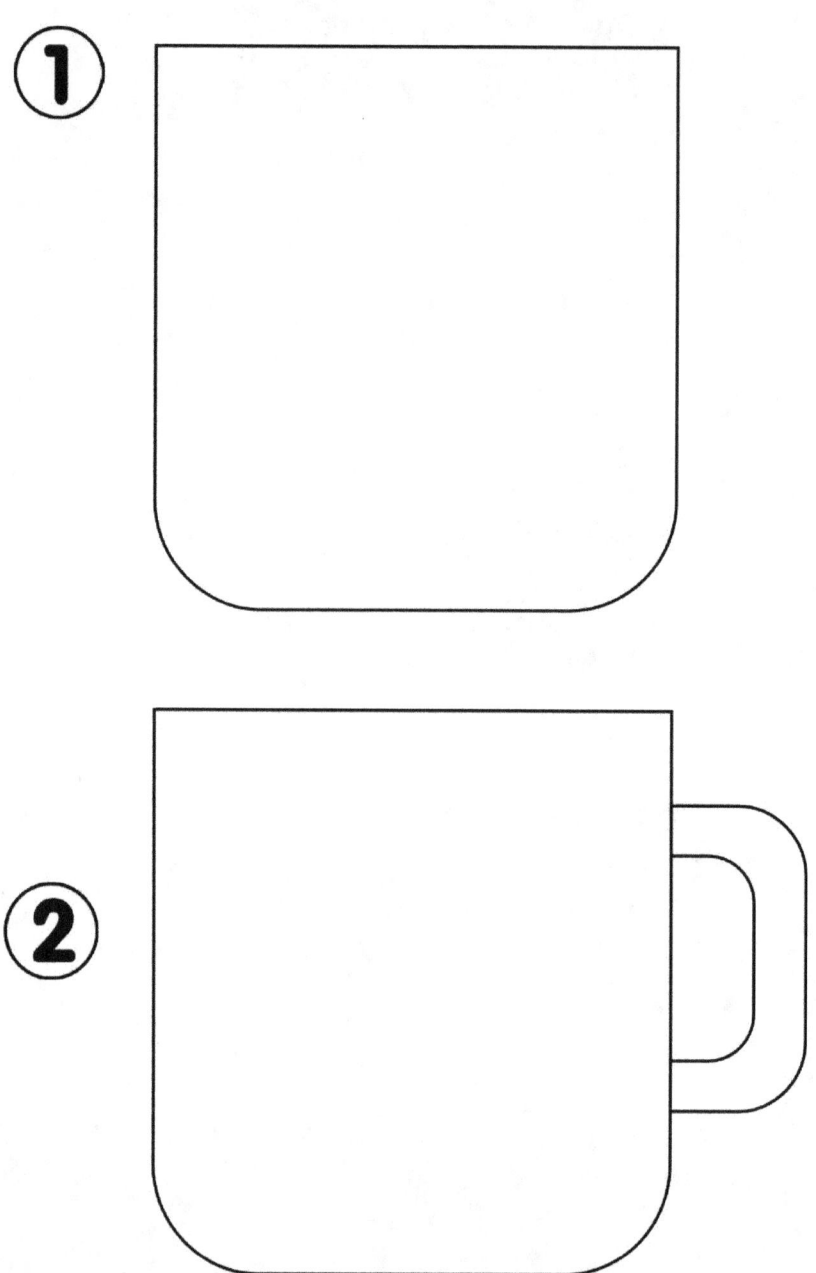

Your Turn to Draw

Bow

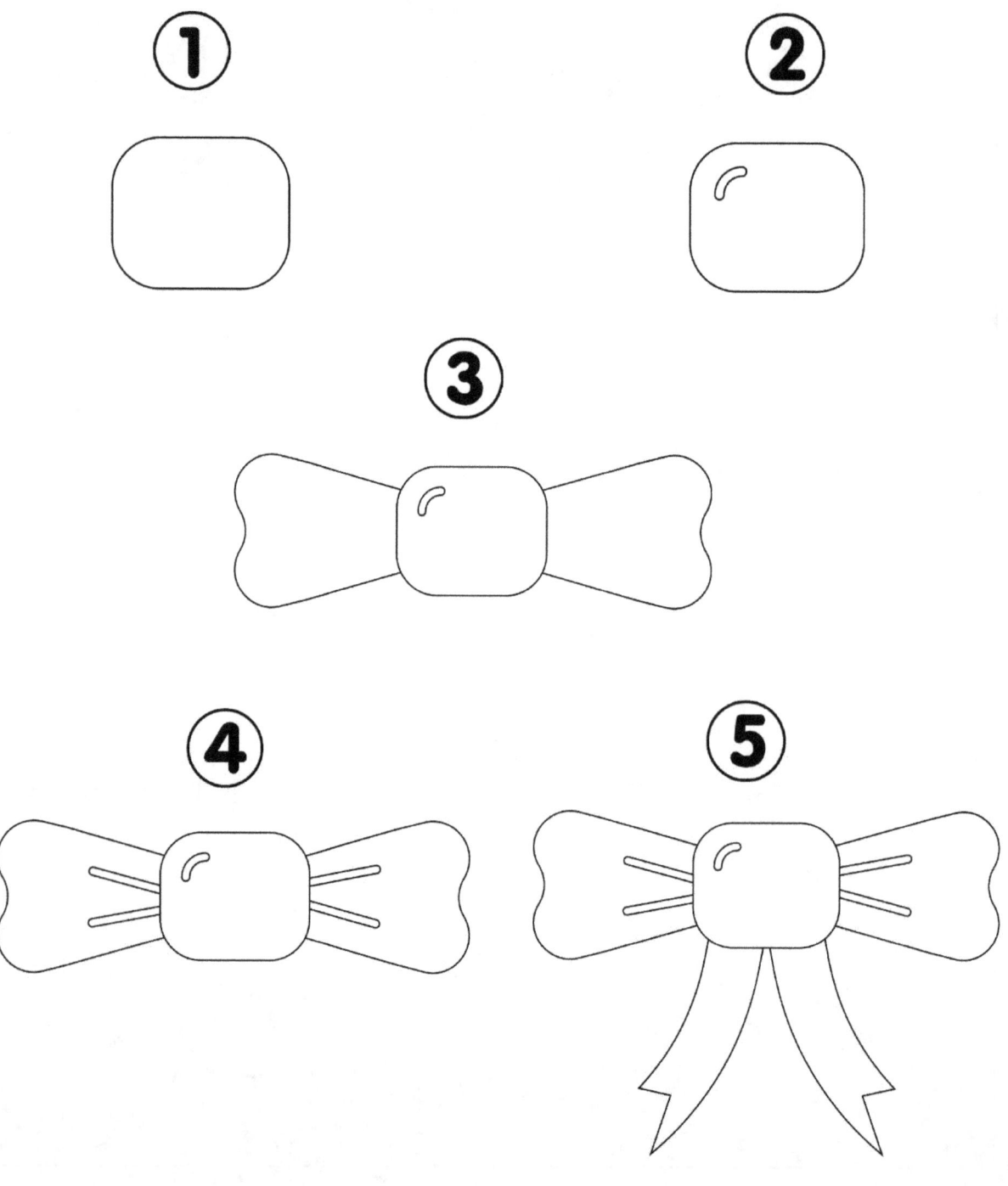

Your Turn to Draw

Knife

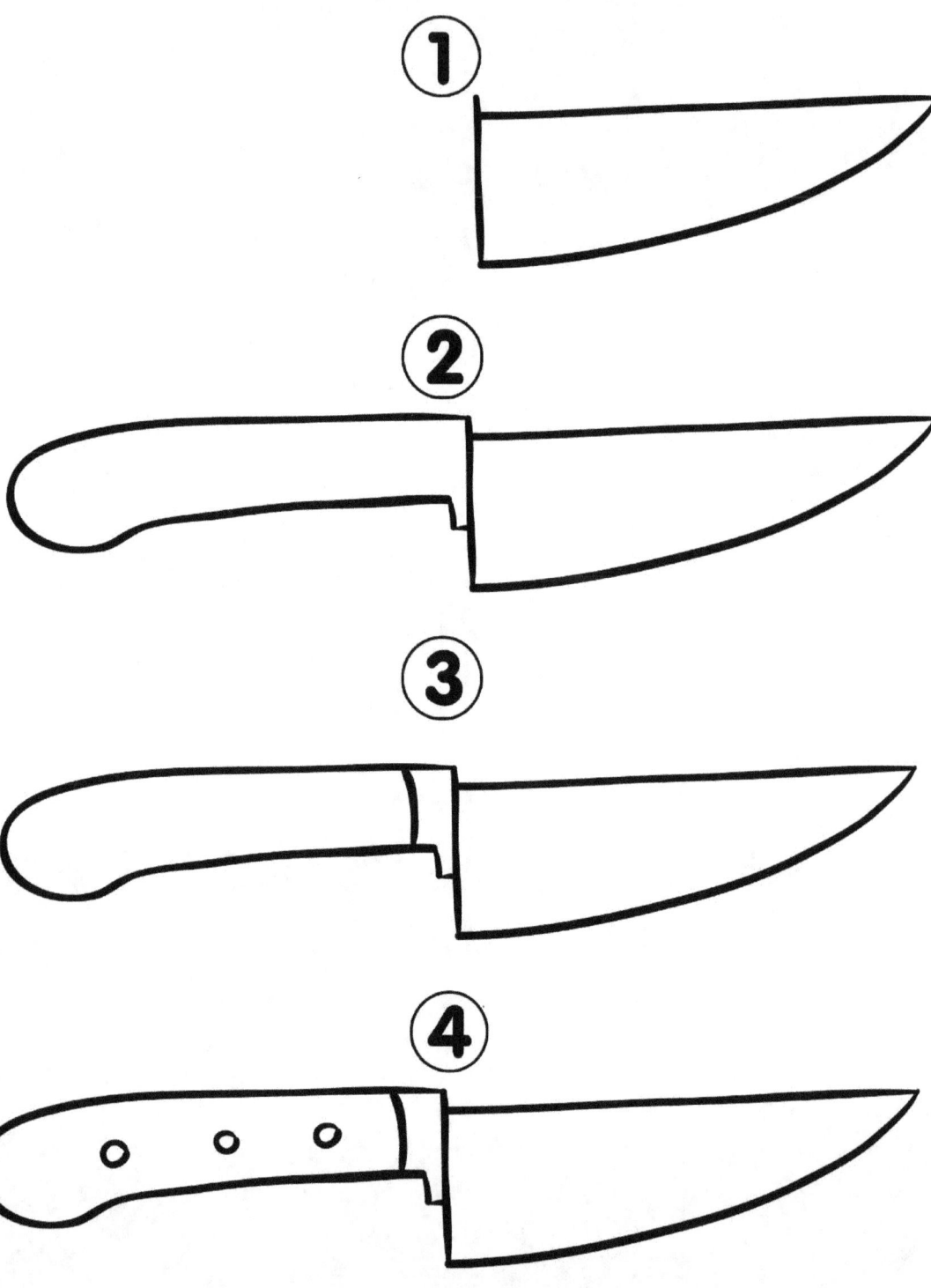

Your Turn to Draw

Pot

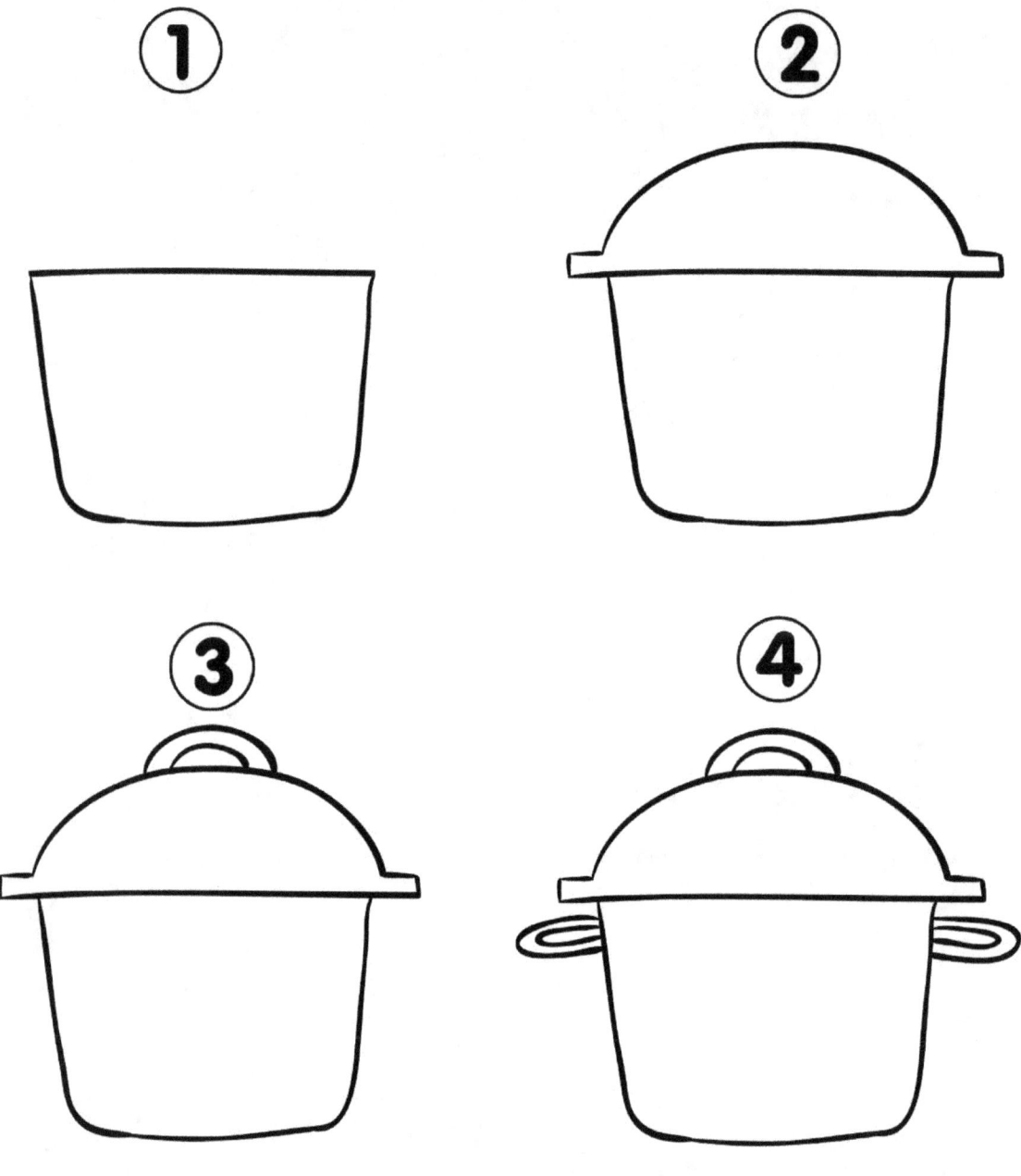

Your Turn to Draw

Tree

①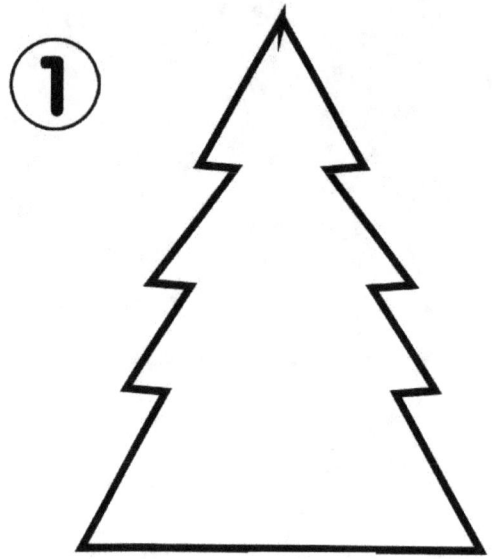

②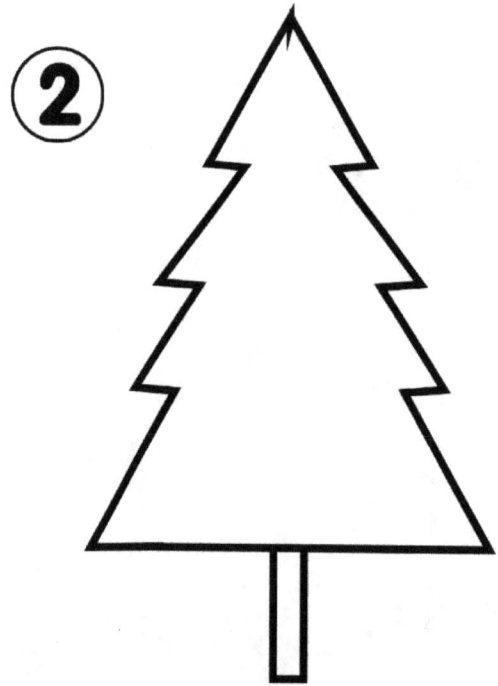

Your Turn to Draw

Toothbrush

①

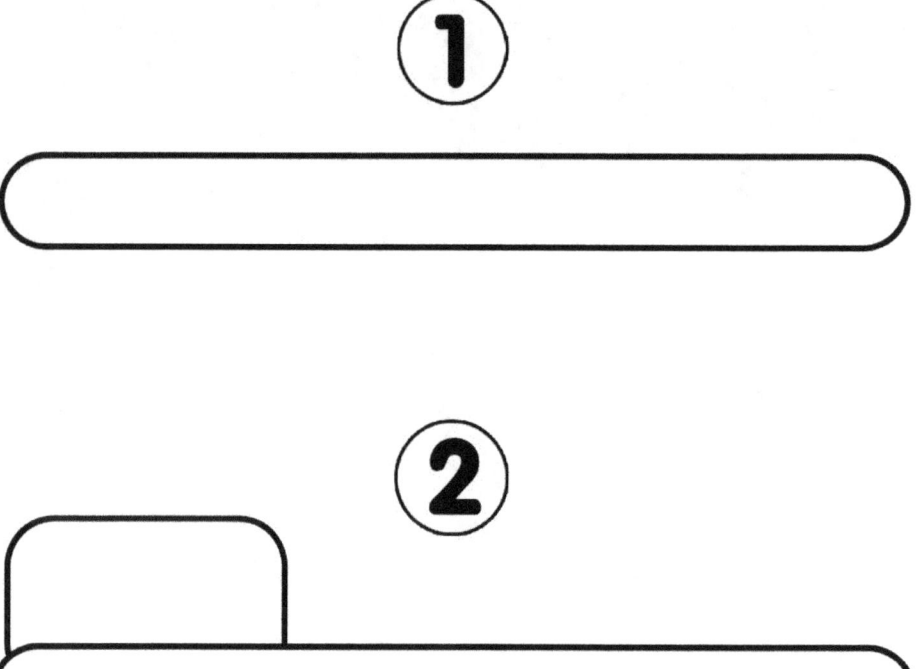

②

③

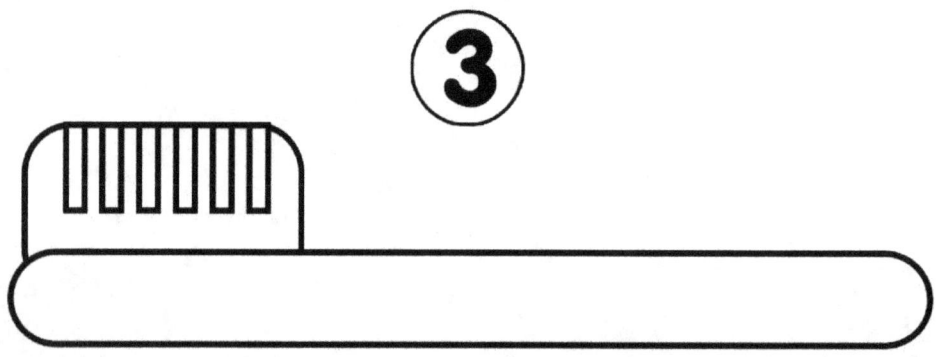

Your Turn to Draw

Skateboard

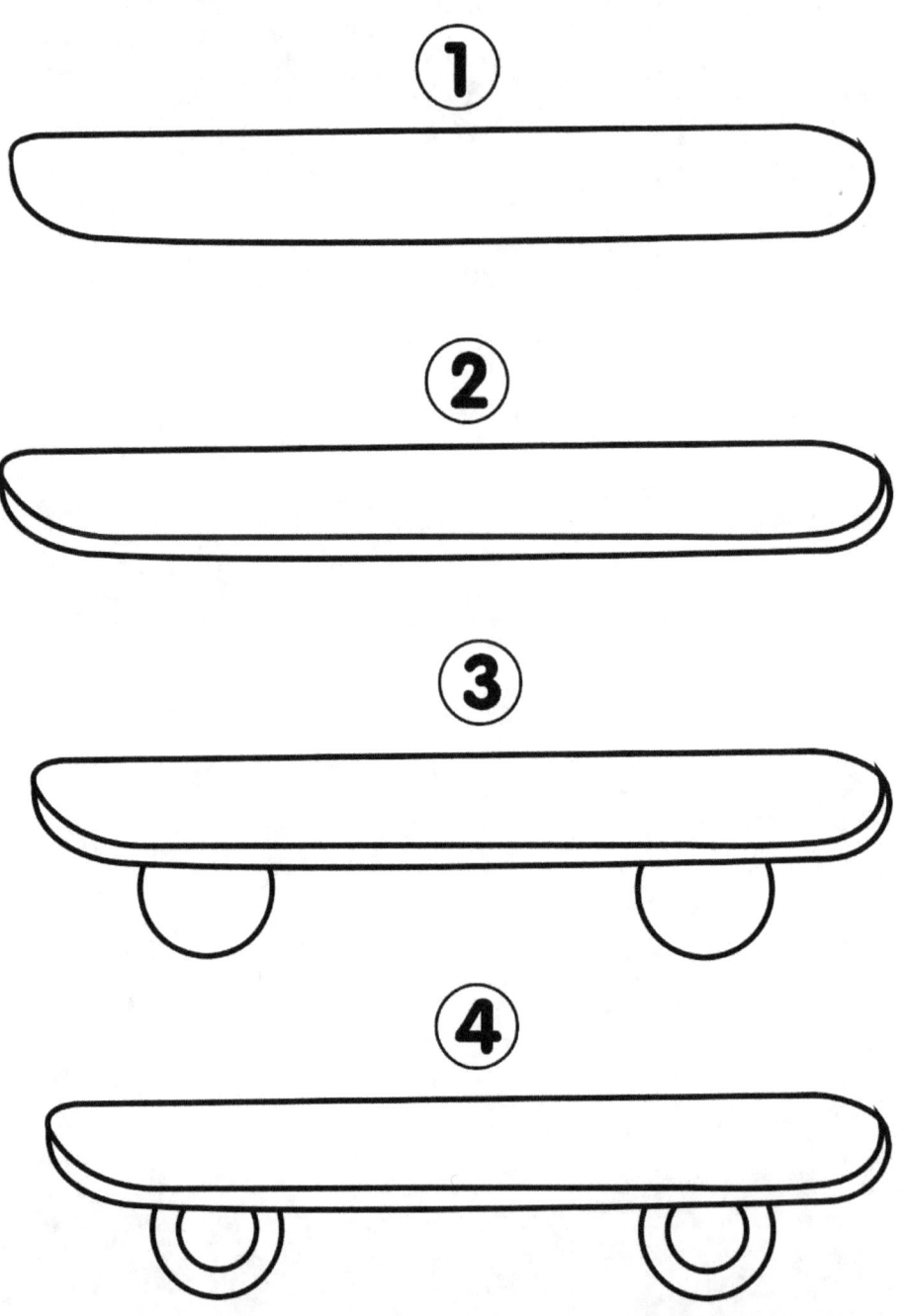

Your Turn to Draw

Fridge

Your Turn to Draw

Kettle

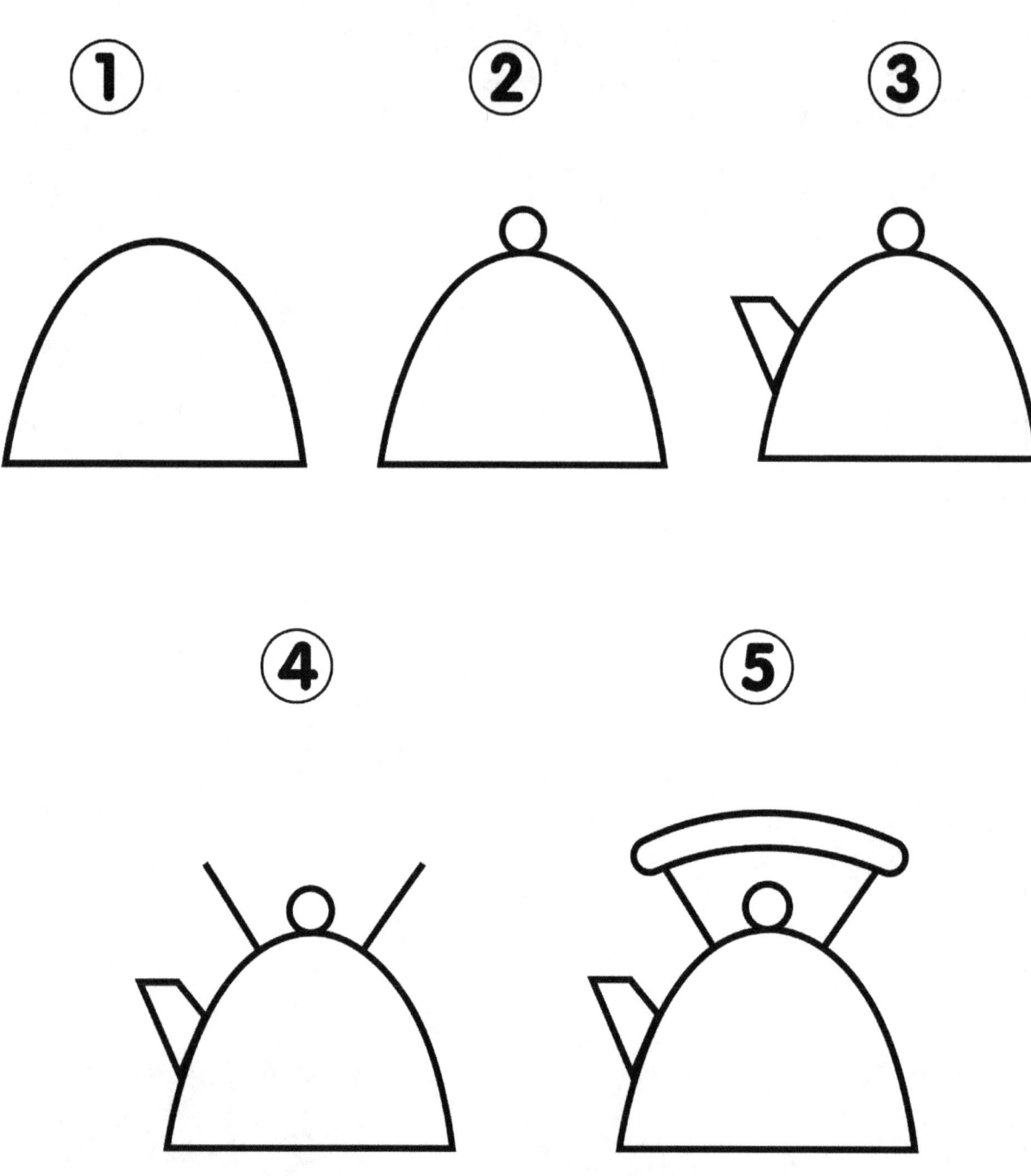

Your Turn to Draw

Spoon

①

②

③

Your Turn to Draw

Fork

①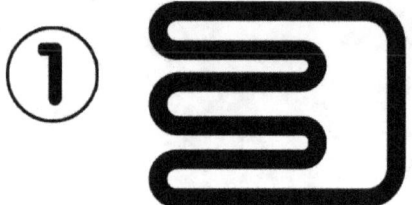

②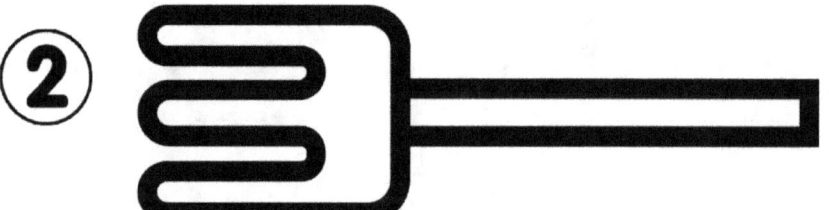

③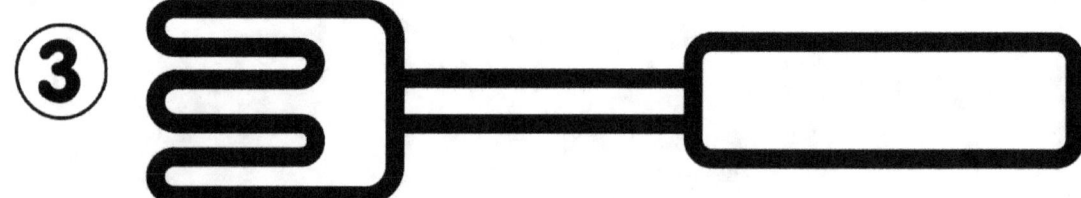

Your Turn to Draw

Butterfly

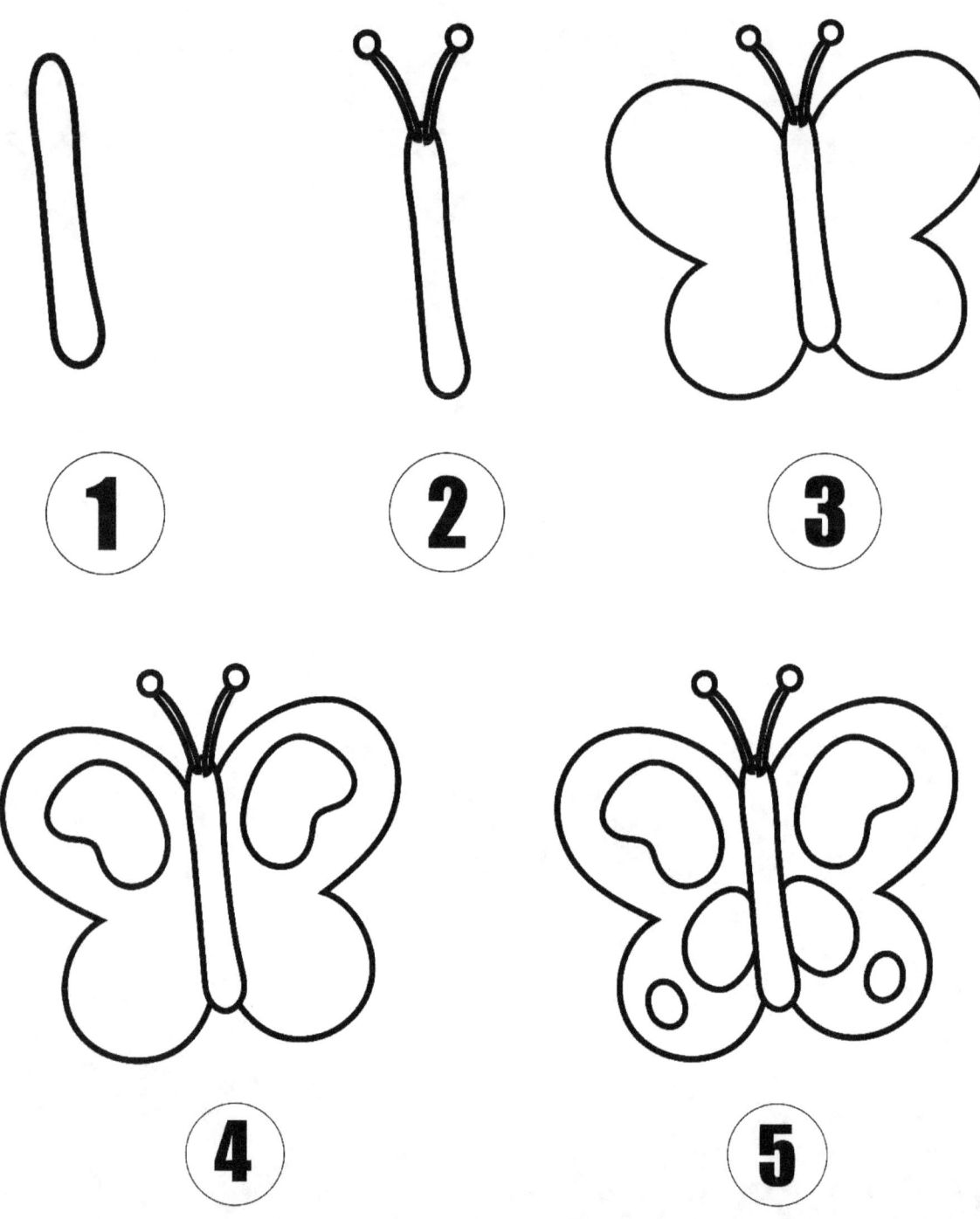

Your Turn to Draw

Lion

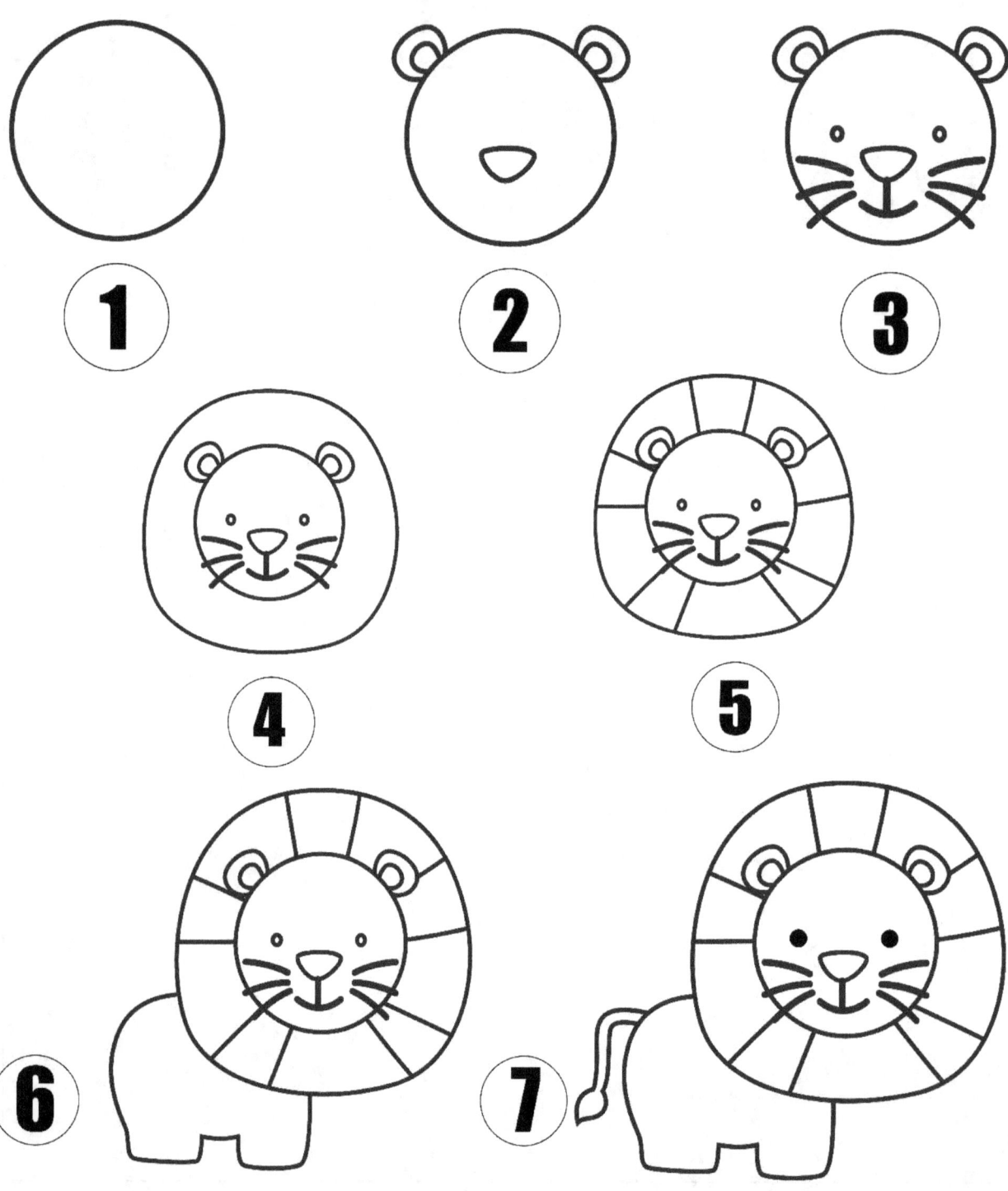

Your Turn to Draw

Hippo

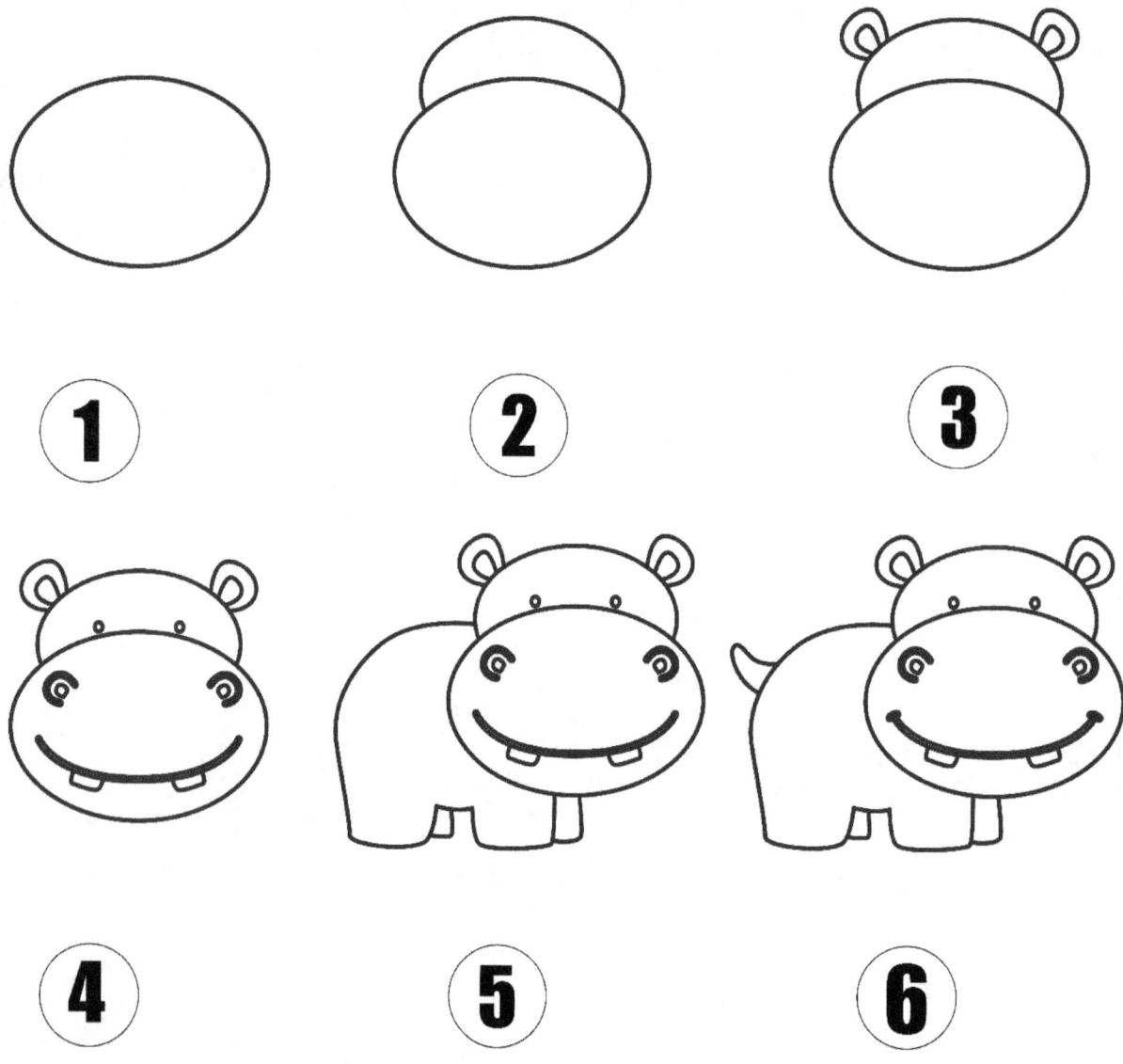

Your Turn to Draw

Hen

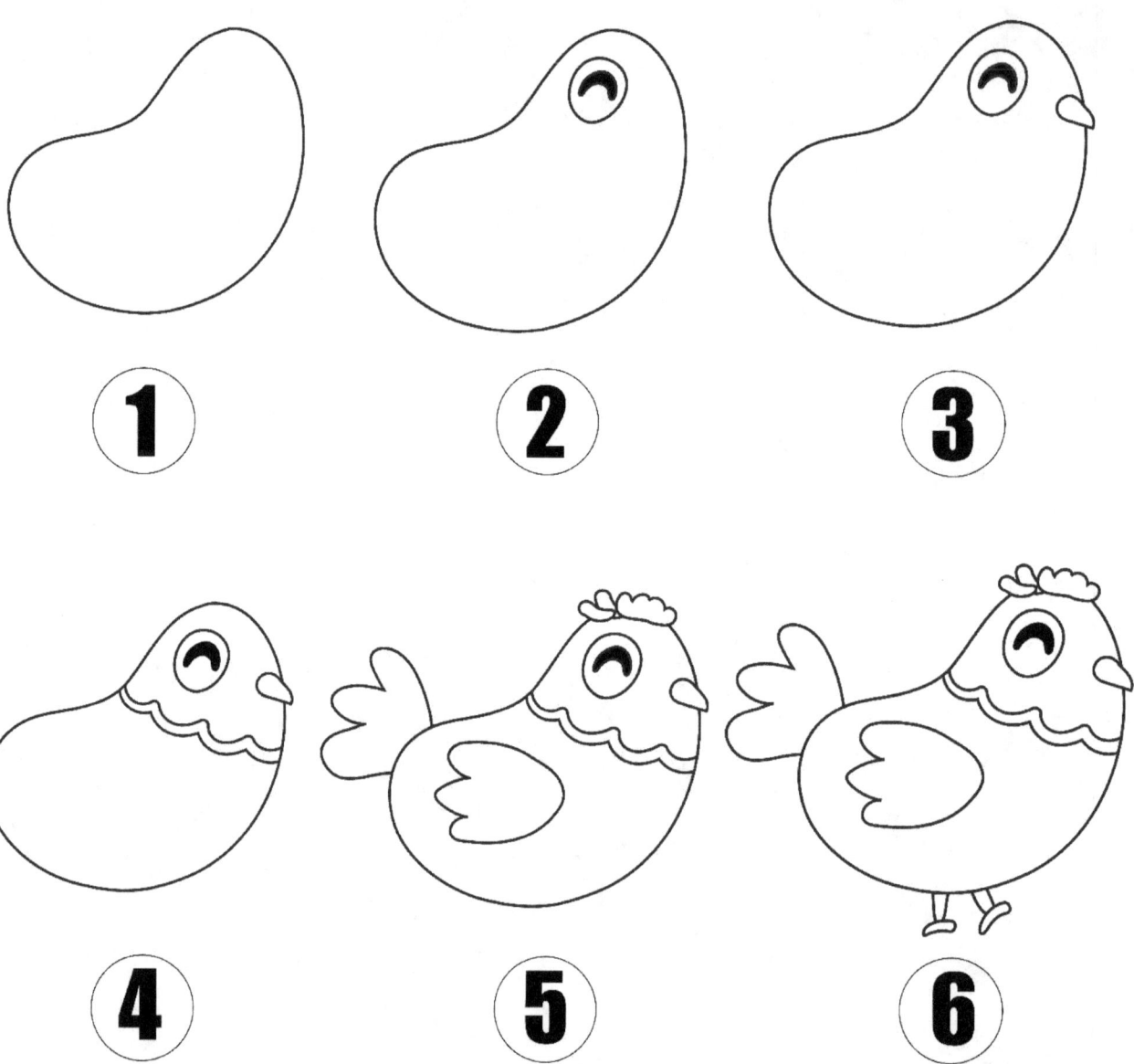

Your Turn to Draw

Rabbit

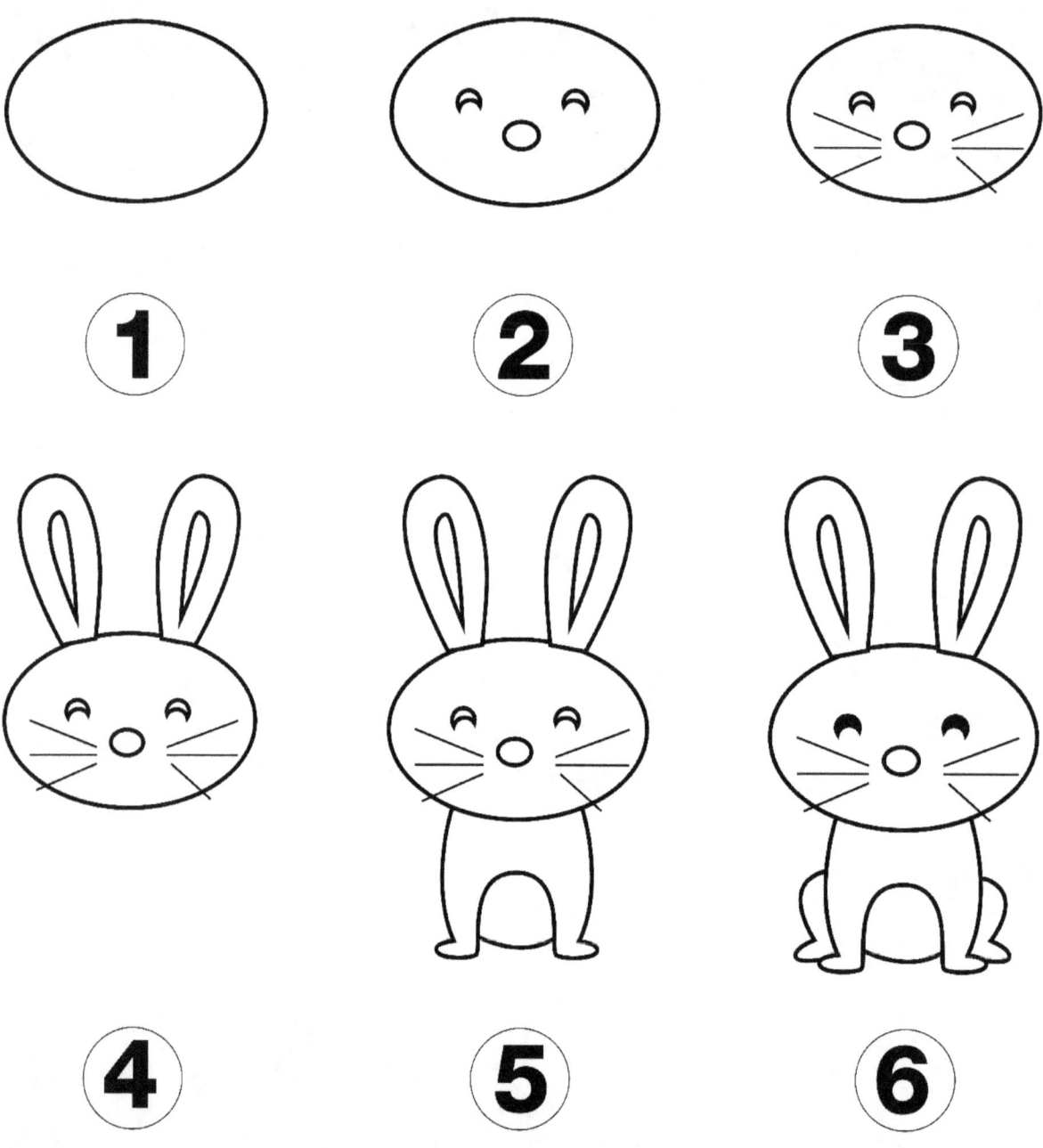

Your Turn to Draw

owl

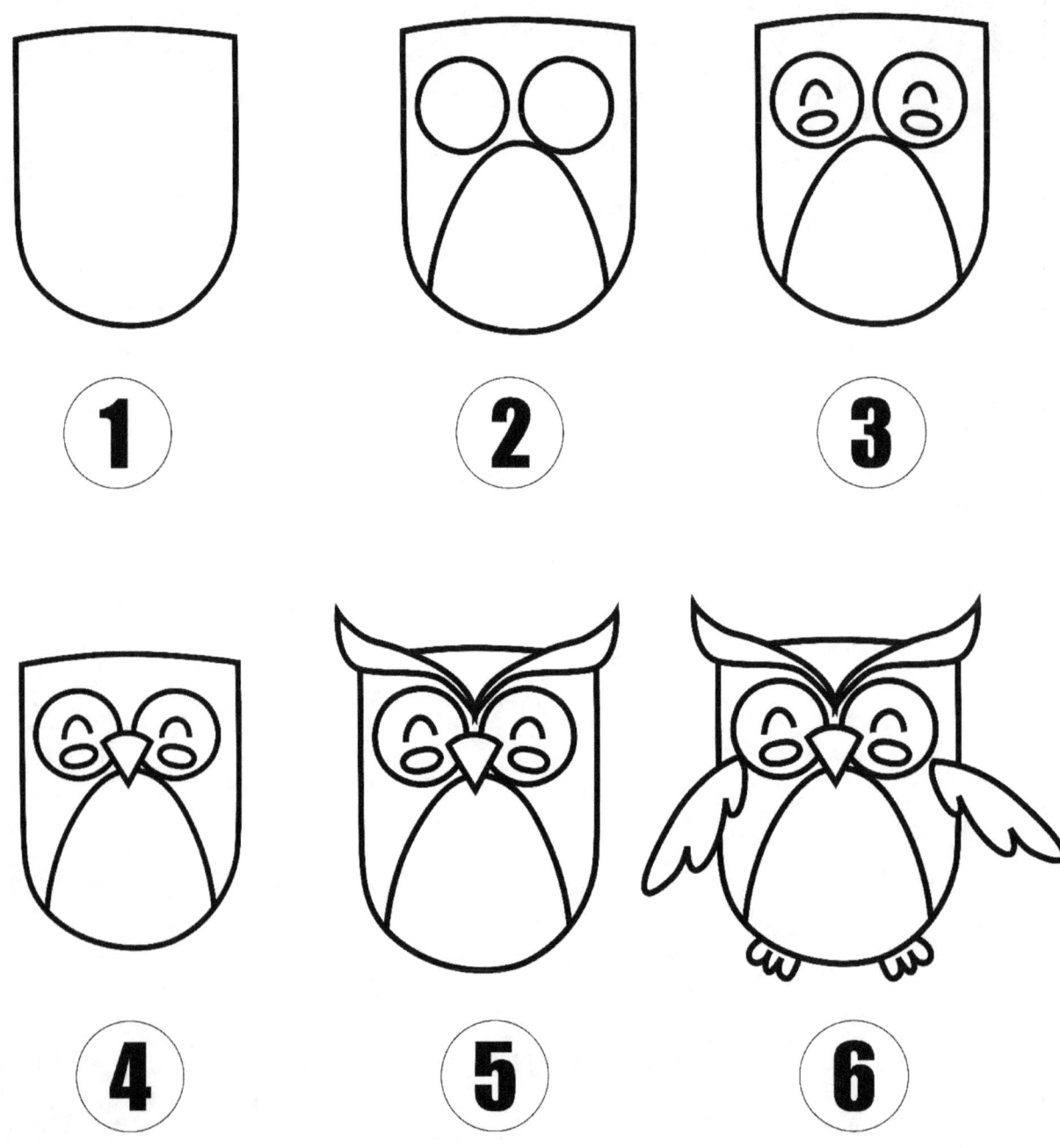

Your Turn to Draw

Credit Photo by :

"Designed by Freepik"

"Designed by Wannapik / Freepik"

"Designed by Titusurya / Freepik"

"Designed by brgfx / Freepik"

"Designed by Patchariyavector / Freepik"

"Designed by Alvaro_Cabrera / Freepik"

www.ingramcontent.com/pod-product-compliance
Lightning Source LLC
Chambersburg PA
CBHW080939170526

45158CB00008B/2314